文物之美

與專業攝影技術

林傑人 著

東大圖書公司印行

目錄

序 /楚戈/

文物攝影專家——林傑人

1.彩色印刷是人類文明的夢想

人類自有文化以來，便一直想方設法，想把文化建設推廣到整體社會，讓更多的人有機會共享少數人的創作與觀念。在穴居的洞窟或岩壁上畫圖、在陶器上裝飾、用羽毛、顏料、割傷、裝飾身體……都是這種心理的具體反映。中國人在歷史的初期，就有意識的要把值得紀念的事物，勒之金石。刻在青銅器、石雕上的圖畫和文字，其目的都是要超越時空，使文化觀念以廣流傳，讓美術形象得垂永遠。這樣的心理因素，促進了印刷術的發明。中國人的印刷術，最先是從拓印技術獲得了靈感。最早在漢代中國人便能利用墨和鬆軟的紙，把建築物中的畫像紋（畫像石和畫像磚。近來又發現了畫像紋木雕）以及石碑上的經典文字拓印下來，作為臨摹、參考之用。據說漢熹平年間所刻四書五經，每天都有各地的士子前往臨摹、傳抄和拓印。

早期的印刷術便是根據這技術，把祠廟中的文字、圖畫刻在木板上，大批的拓印，裝訂成冊。敦煌石窟保存了隋唐時代的佛經刻本殘件，還不一定是最早的木刻印本。

木刻的改進促成了活字版的發明。

剩下的問題，便是期待從單色的印刷。完成多色套印的技術。中國人大概在十五世紀，便已經發展出了套色技術，至十六、十七世紀的明代已經知道利用水墨水彩的特性成功的發明了木刻水印套色版畫書籍，是世界上最早的彩色印刷，明《十竹齋畫譜》中的作品和筆繪繪畫的效果極為接近。

至此人類總算初步的完成了彩色印刷的夢想。

2.照相術與印刷

歐洲人尼厄普斯（Nicepbore Niepce）發明了照相術，尼厄氏生於一八二四年卒於一八七八年，由畫家克利其（Carlklfc）發明轉寫畫像之膠紙，而得出照相凹版印刷術。照相石版印刷則發明於一八四一年，完成於一八五五年，遂將石稿放大用攝影機縮成陰片，利用石版加黑松香感光粉感光顯像，再用炭酸曹達除去油質，再在日光下曝光，然後塗上酸性阿拉伯膠，便可供印刷。自此，使刻版印刷術進一步的發展。它使文物、景色、圖畫，更逼眞的呈現在廣大的讀者之眼前。然而，早期的照相術只有黑白色二色，在藝術上並不比明代十竹齋水印版畫更吸引人。

　　在彩色照相未發明以前，德國人在六十年前利用珂瓓版的多次套色印刷技術，使黑白照相的文物印刷，也很富有彩色照相的效果。可見彩色照相的需要是很迫切的。

　　彩色照相發明以後，文物攝影便成了一項專業技術。文物攝影和一般攝影不同，一般攝影，只求把對象清楚的拍攝下來即可，但文物攝影是要重現文物之生命，使一件古董也像有血有肉的生命體一般。利用特殊的技術，使數百年、乃至數千年、數萬年前的藝術品，呈現出它自己的語言風格。通過新的精密的分色、印刷。使欣賞者就像神遊於歷史的時光隧道中，和古代的心靈互通訊息。

　　故宮博物院是中國文明的殿堂，六七千年以來的文物精華盡藏於此，如何使祖先的智慧、心血廣爲人知，是故宮出版部門的責任，而文物出版，依賴專業的攝影工作，故宮博物院的攝影室同仁，工作極其艱鉅，他們不僅要供應本院研究人員的需要，而且也要爲全世界研究中國文化、美術的學者專家，提供各類圖片資料。

　　故宮攝影室主任林傑人先生，浸淫於文物攝影工作二十餘年，面對故宮的國寶，一再的揣摸其造型特性，累

積了豐富的專業經驗與知識，國內外有關故宮文物的出版物，多半都是林先生的「手筆」，對宣揚中華文化，是有其一定之功績的。

近來他把二十年來的文物攝影經驗與知識，滙集成一本《文物攝影》專著，由東大圖書公司出版。

國內由於經濟繁榮，文物收藏已蔚為風氣。社會對文物攝影工作的人才之需求，較前倍增，林先生的專著，在此時此地出版，就顯得更為重要了。

專業攝影著作，雖然是冷門的書，但在目前也許會成一本熱門的著作。原因是彩色攝影人人都會，若是能參考林先生的著作，人人都有可能提高攝影的技術，人人都不妨利用家中的收藏，練習成為一位有深度的攝影家。只要懂得打光、測光，以及照相機的特性，先把普通彩色照片的膠卷，換成幻燈片即可。

和林先生同事二十餘年，在數不清旁觀他觀察文物的最佳角度，聚精會神調整光距的神情，留有永難磨滅的印象，在其著作出版前夕，故樂為之序。

庚午年二月在訪歐途中

前言

文物攝影不但是一種應用科學，而且更具其藝術價值，以它的效果來說，遠勝過文字的解說，因爲它能夠直接來表達意思，無須詳加解說，即可以一目瞭然，可作爲文物語言，並不爲過。

文物攝影與一般攝影不同，一般攝影只求其美而不求其眞，較爲誇大，而文物攝影則不然，不但求其美而更求其眞。

近年來有關攝影的書籍，坊間很多，但對文物攝影的書籍却少之又少，如何將文物拍的好，就須有一本指導的工具書不可，本書對於器材的選用、軟片、燈光的安排、質感的表達、色彩的搭配等敍述詳盡，藉此從中得到許多有關知識與經驗。

作者庸碌一生，無所學，惟獨醉心於此，不斷鑽研，以三十餘年從事攝影工作與經驗，多次奉派美日等國學習此道，每有寸進，鈎要記玄，以所有心得纂編成册，以饗讀者參考。

拙作承蒙　楚戈兄鼎力相助，悉心指導和匡正，並賜序言，俾得順利完成，謹此敬申謝忱。

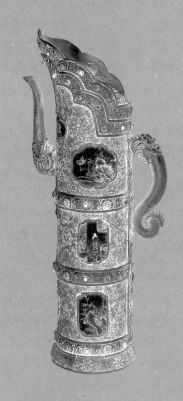

引言

文物攝影不僅是一門技術，而在其技術之外尚須顧到其藝術，因爲有其藝術要求，使得它的技術也較一般攝影更爲繁複，所以從事文物攝影必須有藝術素養，使得這種工作更有深度，另一方面仍須在技術上不斷的鑽研，使得技術更能配合文物攝影的要求。

文物攝影其表現方法，是隨著藝術歷史演變，而受其影響，文物拍攝應有其文化之民族特性，今日我們應將我們祖先遺留下來的藝術精華，藉攝影手法來宣揚于世，如此更應發揮我們的一貫風格。

從事這項工作，需要做到藝術的意境、技術熟練，若能做到眼手均臻化境，則無論所拍攝何種文物，均會使人有陶冶性情、啓發智慧作用。

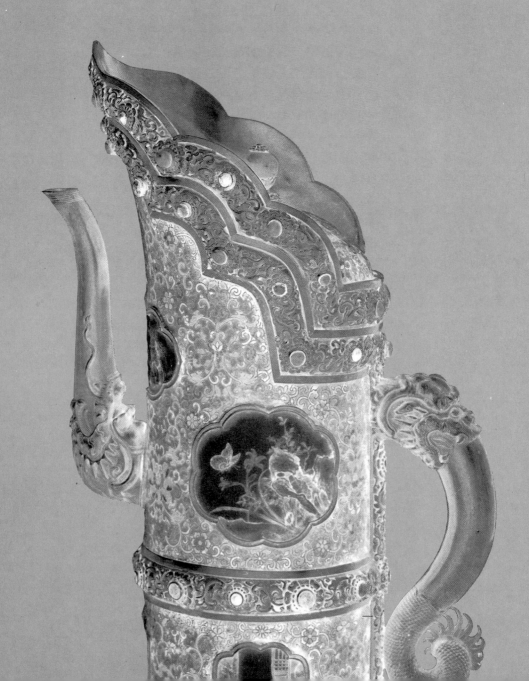

文物攝影種類

文物攝影種類繁多，以其性質來分；約可分爲三大類，
每一大類可以分爲若干小類，茲簡述於後：

■器物攝影

諸凡銅器、瓷器、玉器、雕刻、漆器、琺瑯、珍玩等均
屬於器物類。

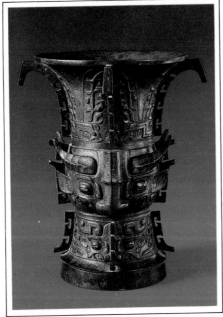

使用鎢絲燈
光圈 f 45　40秒
EKTACHROME 6118 4″×5″ 軟片

■銅器攝影

古代藝術爲政教和道德的附屬工具，而後逐漸演進始有
造型的美麗外觀，商朝的青銅器自不例外，那時雖有煮、
炊、酒器、水器、食器、樂器等之分，但它們都不是日
常之用具，都是用來祭祀，宴饗之重要彝器。
古代的祭祀和宴饗是當時的重要禮儀，亦是維繫當時社
會秩序，從青銅器的上面紋路圖案，反映了祖先的世界
觀。

■瓷器攝影

我國瓷器，由于技術高超，造形之美，因此影響至鉅，在全世瓷器的工藝上佔了極其優越的地位，由漢朝、唐朝而到宋代以後，進步更爲顯著，不論其青瓷、白瓷、三彩以及陶器瓷器極其發達的明代、清代的精品，它的釉彩、造形、工藝等均謂之舉世無比。

使用鎢絲燈
光圈 f 32　25秒
EKTACHROME
6118 4″×5″ 軟片

使用鎢絲燈
光圈 f 32　　30 秒
EKTACHROME
6118 4″×5″ 軟片

■玉器攝影

玉器為我國優秀工藝品的代表，不僅繼承了古代沿襲下
來傳統技巧，更不斷的賦予文化生命，是中國悠久歷史
的結晶品，故宮所展示的各種玉器都可稱得上世上極
品。

■雕刻攝影

故宮的雕刻品都稱得上為中國優秀的工藝品代表；從古以來，雕刻係美學中最具有潛力發展的一種手藝，往往以豐富的想像力與寫實的技巧，來表達了豐富而奇特的造形變化，唐以後之雕刻則流於形式化了。

使用鎢絲燈
光圈 f 45　15 秒
EKTACHROME
6118 4″×5″ 軟片

■**漆器攝影**

漆器藝術，漢代已有作品，至元、明二代的漆器藝術工
藝，其技巧較為傳統，如螺鈿、填漆等之技術，而後由
於工藝進步，因而在形制、漆色、層次、構圖、剔法等
的表現上愈趨成熟而興盛。

使用石英燈
光圈 f 45　　30 秒
EKTACHROME
6118 4″×5″ 軟片

■珍玩攝影

珍玩又名多寶格,是清代皇帝在宮中賞玩的百寶箱,在
這寶箱中,儲放著各類珍品,如書畫、玉器、瓷器、琺
瑯、珠寶等,清宮中所有的多寶格式樣形式種類繁多;
有方形、圓形、菱形、橢圓形等,製作極其精巧。

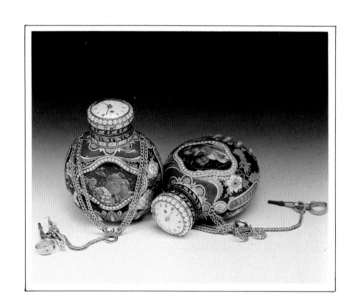

使用鎢絲燈
光圈 f 22　　8 秒
KODAK　　EPY 120 軟片

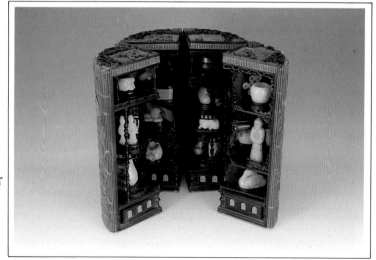

使用鎢絲燈
光圈 f 32　　5 秒
KODAK EPY 135 軟片

■琺瑯攝影

在元朝西征時，東西文化交流，琺瑯製作技術，趁此傳
入我國，當時並與我國傳統文化相融合，而形成爲傳統
的工藝品，其特徵爲上承中國道統，下集中外精華的裝
飾品器，在短短的百年當中，而創造了另一種新的藝術，
至明代的景泰藍爲其代表，當時的巧法工藝已至化境，
鑑賞家均以此時的「景泰藍」作爲鑑定之標準。

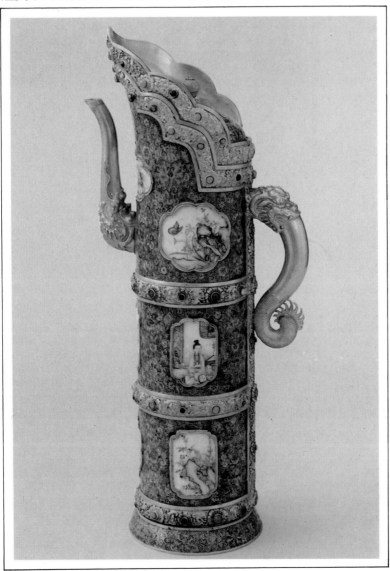

使用 COMET 閃光燈
光圈 f 32～45　　1／60 秒
FUJICHROME
RFP-50 D 軟片

■善本書攝影

善本書爲古代之精印、精鈔、精校的古本版書籍，宮中
所藏的善本書籍，有宋刻版本、以浙江刻本最精、四川
刻本次之，福建刻本最次之，元刻本繼承宋代更爲發達，
但其刻本技術遠不如宋代，明刻本多爲官府刻本，清朝
刻本以康熙、雍正、乾隆三朝最爲興盛。

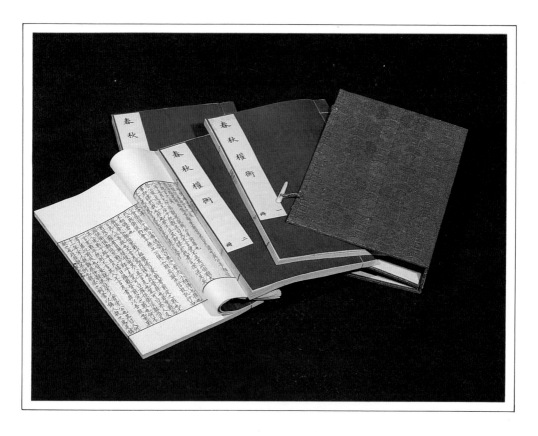

使用鎢絲燈
光圈 f 22～32　½秒
KODAK EPY 120 軟片

■方誌攝影

方誌是記錄地方上的自然地理、風俗、人文的記載，也可以稱之一個地區的史書，以供後人研究，以故宮所藏方誌數量，極其浩瀚，可以從中獲得很多的詳實歷史資料。

■ **文獻攝影**

文獻的範圍極廣，按類來分可分為八大類：如軍機處檔、宮中檔、清史館檔、實錄、本紀、起居注、詔書、國書，以上各檔均可作為研究歷史的史料，因其內容廣泛，記載詳細，自然為史料之上乘。

使用 BALCAR 閃光燈
光圈 f 11 1／60 秒
KODAK EPR 120 軟片

■中國書法攝影

中國書法，以王羲之和顏眞卿二人爲主流之代表，東晉
時將楷書、行書、草書三體提升爲具藝術價値，並加發
揚光大，以王羲之和王獻之父子，其強烈而典雅之書風，
其影響至深至大，唐初歐陽詢即承襲此風，其後有顏眞
卿、柳公權、蘇軾、黃庭堅、米芾等。

使用鎢絲燈
光圈 f 22　　6 秒
EKTACHROME 6118 4″×5″ 軟片

■中國繪畫

中國的繪畫歷史悠久，可以溯至商代的甲骨文，戰國的帛畫，其繪畫藝術價值的確定却在六朝時代，而後隨著時代的變遷，各派畫風層出不窮，但是其獨特的傳統却依然保留下來，漫長之畫史和普及的程度使得繪畫藝術，能夠在我國的藝術中，眞實的表現出來。

使用鎢絲燈

光圈 f 32　25 秒

EKTACHROME 6118 4″×5″ 軟片

使用 RDS 燈光
光圈 f 22～32
16 秒
EKTACHROME
6117 4″×5″ 軟片

■緙絲與刺繡攝影

中國的蠶絲，已有三千年的歷史，其間曾織出繡出無數
美麗絕倫的絲絹，後趨於式微，明清時期將技術加以改
良並發揚光大、大量生產，獨具風格。

緙絲與刺繡同受歡迎,歷代緙絲刺繡,均藉繪畫的表現,
以及嶄新手法以及色彩的搭配。自古即有刺繡,到了明
清,風氣更盛,技法更臻嫻熟精巧,作品色彩益見鮮豔,
成績亦愈斐然。

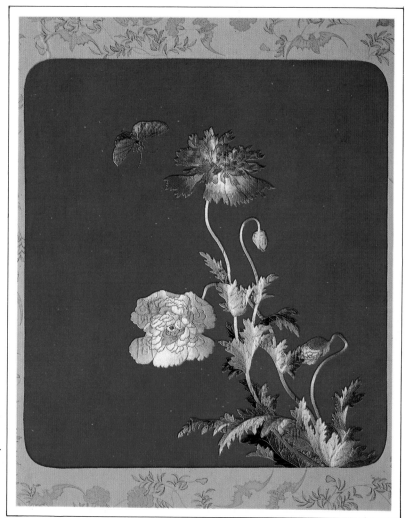

使用石英燈
光圈 f 45　　35 秒
EKTACHROME
6118 4″×5″ 軟片

於攝影之前，須先瞭解攝影之各種工具及其構造，所謂：「工欲善其事，必先利其器」，攝影首要工具為攝影機，俗稱相機，其結構如同我們人之身體，由各種器官組成，各有專司，而相機之結構不外機身、鏡頭、快門、光圈所組成，先瞭解各部之基本功能後，日後在使用操作時方可得心應手而事半功倍。

雙凸鏡

鏡頭

相機之好壞，鏡頭佔著一個很重要的部位，首先要了解鏡頭的基本原理與功能，攝影機所使用的鏡頭多為複式透鏡，由多片凸凹單透鏡組合而成，凸透鏡具有聚光特性，凹透鏡有散光作用。因凹凸情形不同如下圖：

平凸鏡

■凹透鏡有：

双凹鏡(Double Concave Lens)
平凹鏡(Plano—Concave Lens)
凸凹鏡(Convexo—Concave Lens)

凹凸鏡

■凸透鏡有：

雙凸鏡(Double Convex Lens)
平凸鏡(Plano — Convex Lens)
凹凸鏡(Concave — Convex Lens)

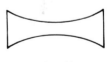

雙凹鏡

鏡頭之特性

■鏡頭的焦點(Focus Point)

凸透鏡不論是單式鏡片或複式鏡片，光線透過透鏡後因

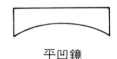

平凹鏡

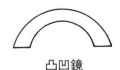

凸凹鏡

其富聚合作用，皆向主軸折射，折射後而聚合在一點上，此點即是焦點。

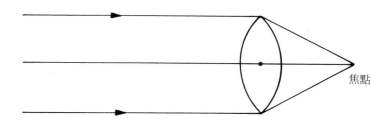

■鏡頭的焦距(Focal Length)

鏡心沿主軸至焦點間的距離即是焦距。

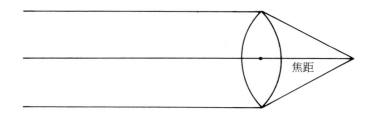

■鏡頭的曲率

每種透鏡都有其焦點與焦距，焦點是由透鏡的聚合與擴散作用而形成，焦距是由焦點而形成，焦距之遠近取決於鏡面之曲率半徑的長短，如鏡面曲率半徑長，其焦距也長，鏡面曲率半徑短，其焦距也就短。故焦距之長短取決於鏡面曲率的大小，也就是與鏡面曲率半徑成正比。

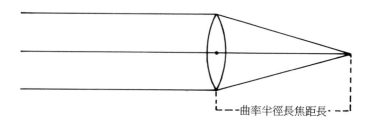

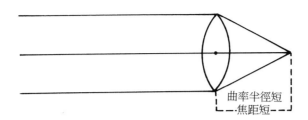

曲率半徑短
焦距短

鏡頭的口徑與光圈

鏡頭的口徑和通光量成正比；口徑大通光量也大，口徑
小者即相反。口徑在鏡頭上是決定底片感光的主要因
素。

底片的感光度不單是決定於鏡頭的口徑也取決於鏡頭的
焦距，鏡頭的口徑有大有小，焦距有長有短，種類多而
不一致，在運用上很不方便，必須有一個共同透光的標
準不可，使其在同一時間內透射到底片上面，使亮度完
全相等。

透光率是焦距與口徑之比值（以口徑除焦距的商），因它
焦距被除，所以恒以 f 值稱之，凡 f 值相同不論口徑大
小，焦距長短，透射到底片上之光度均完全相等，f 值為
透光標準，f 值越小鏡頭口徑即鏡頭口徑越大，焦距也越
短，透光亦越多，也就速度快，反之則慢，故必以光圈
大小控制光量的入射多寡。

$$F = \frac{鏡頭的焦距}{鏡頭的口徑}$$

鏡頭的焦深

被攝體距離鏡頭之遠近不同，在底片上所結成的影像，
也有一個前後的厚度與深度的距離，此段距離即是焦
深。

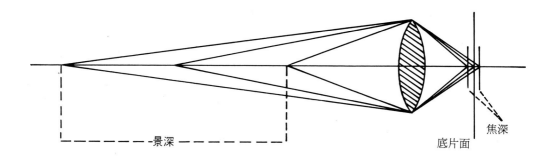

焦深

底片面

景深

鏡頭的景深

文物攝影不只是拍攝平面，有的也是有深度的，有空間
的，如拍攝器物時，它也有距離與深度的，自鏡頭至底
片均有一定清楚的範圍，此縱深清楚範圍就是景深。

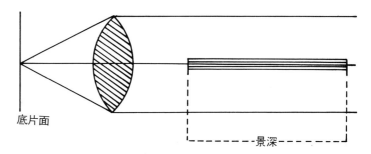

底片面

景深

此種情形也會因鏡頭的情況而異，即使是同一鏡頭也會
有景深，也會景淺的變化，主要取決於鏡頭的口徑、焦
距、主體三方面：

■鏡頭口徑大，其景深淺。口徑小，其景深則大。
■鏡頭焦距長，其景深就淺，焦距短，其景深也長。
■主體之遠近亦會影響景深，主體若距鏡頭遠其景深就
會深，距鏡頭近其景深也就淺。

簡言之即是景深與口徑大小、焦距之長短成反比與主體
遠近成反比。

焦深與景深互為共軛，物體距鏡頭遠時，其影像聚於底
片較前部位，物體距鏡頭近時，其影像聚於底片較後部
位。

景深深時，焦深也深。

景深淺時，焦深也淺。

二者關係互成。如下面各圖示之：

(A)口徑大小與景深之關係：

(B)焦距與景深之關係：

(C)口徑大小不變，主體遠近與景深之關係：

鏡頭的像距

以放大鏡觀察物體，物體距離鏡片遠時，所成的像就會小，其放大的倍數也低，成像之倍數即是像距，也就是說，底片至鏡頭之間的距離。

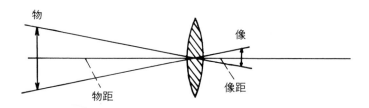

鏡頭的物距

鏡頭至物體間之距離，其間之距離即為物距。若物體的距離鏡片近時，其所成之像就大，放大的倍數也就很大。

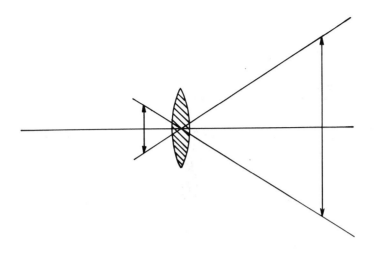

物距與鏡片若等距離時，其像與物之大小也就相等。

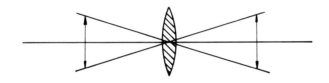

鏡頭的光行差

一個發光點經過透鏡時，只會聚集於一點的附近，而無法很正確的聚集在一點，結果所成的影像也會不清楚，並且有光暈現象發生。

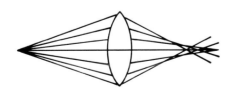

一般光行差，有球面差與色相差兩種：

A.球面差：

每個鏡頭都會有像差的現象，為了減少完全除去像差現

象，多採用複分鏡來校正，或者縮小光圈來校正，由於
成像皆係兩面球面鏡片所成，因它是中厚邊簿，對光源
之折射也隨之不同，透過鏡心軸者，光線曲率小，成像
焦距長，而透過鏡邊光，其折射大，所成的像焦距也短，
所成的影像自然不會聚集在一點上，前後錯綜而模糊不
清，這種現象就是球面差的結果。

B.色相差：

各種顏色的光線透過透鏡各色不能同時聚集成焦點，以
紅、綠、藍三種顏色而論，藍色聚集在前，綠色在中間、
而紅色在最後，各色有了焦點前後之分，也就產生了色
的差別，茲以双凹鏡與双凸鏡示意：

透鏡內的虛線部份代表
二個三稜鏡，做為稜鏡
比較之用

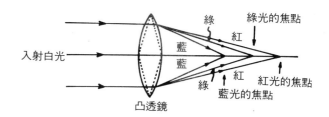

色差的校正，可採用折射率小的冕玻璃(Crown
Glass)，與石火玻璃(Flint Glass)兩種鏡片相接合，彼
此校正，使各色平衡，能夠聚集於一點上，色差即會被
消除，如若將各色的焦點完全聚在一點上，這就是最標
準的消色差鏡片。

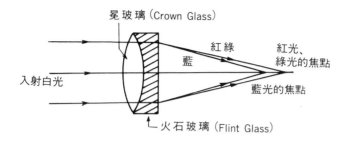

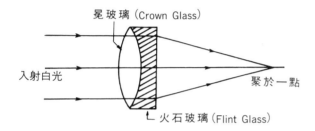

鏡頭的解像力

所謂鏡頭的解像力就是它的分辨能力，也就是它的清晰度，以辨別極其細微而肉眼不能看的極微細部份。鏡頭的解像力的好壞與其口徑大小有關，口徑大者，光行差大，但口徑小者也會發生繞射現象，而使影像模糊不清，中度口徑最理想，可使色的感性及色光完全吸收，而能使影像色調齊全、層次分明、色彩鮮豔。

鏡頭加膜

鏡頭極易反射光線，雖然射入的光線大部份被吸收，但也有部份被其反射，而鏡頭內各鏡內間的各空氣面，反射的機會也多，而影響光線到達底片上的感光量，而減低透光率，爲此防止這種現象發生，所以才在鏡頭的鏡面上加上一層膜，用來校正這些缺點。

加的膜是以氟化金屬，藉眞空蒸發附加在鏡面上，並以

光譜的顏色來校正。

常用加膜的顏色有紫色、肉紅色、琥珀等色。

加膜的作用是用來防止鏡頭反光作用，避免底片發生重影、增加影像的亮度，並可以校正光暈、消除霧翳及其改善反差等。

鏡頭的保護

鏡頭爲相機之最重要部份，應小心維護，鏡面常保清潔，不使用時定要加上鏡蓋以防灰塵進入。

清潔鏡頭處理時，亦應小心，避免摔碰，摔撞可使鏡片開膠，影響使用效果。

避免鏡頭受潮濕，常保乾燥不使生霉。

避免強烈日光照射及長期儲放。

光圈

鏡頭上的光圈如同吾人之眼睛，能隨着光線的強弱而變化，並作迅速的調整適應。它的功能為改變攝影的景深，亦可減低像差。改變光量常以 f 字來表示其數值，級數的數值愈大其孔徑就愈小，數值愈小其孔徑就愈大，它的數值級數分為：

f 1，f 1.4，f 2，f 2.8，f 4，f 5.6，f 8，f11，
f 16，f 22，f 32，f 45，f 64

f 值的求法

光圈的孔徑數除焦距所得之商即為 f 值數。

例如 120 毫米焦距鏡頭，光圈口徑調至 15 毫米時所得的光圈值為 8，其 8 即為 F 值。

每一度相鄰為一倍或半倍之排列為原則：如 f 2.8 是 f 4 的一倍，餘類推。

光圈大小可以決定曝光之外，也是決定景深的範圍，一般攝影機及專業攝影大型機上都有標示景深範圍的標識環（景深環）。

快門

爲控制光線到達底片時間的久暫，主司旣定準確啓閉，而有時間節制的活動，使底片接受適當的感光時間，快門亦似光圈，一樣分爲若干級，每級相差一倍，例如 1 秒、1／2 秒、1／4 秒、1／8 秒、1／15 秒、1／30 秒、1／60 秒、1／125 秒、1／２５０秒、1／５００秒、1／1000 秒等。快門爲專司時，光圈專司量二者分工合作完成底片曝光，快門的構造最常見者大概有下列幾種，茲述於後：

(A)・平焦快門

靠着兩片遮幕於軟片之前形成一缺口，當曝光時，就以此裂口之開度來決定其曝光時間，它是裝在相機中軟片的前面，小型相機多屬此種快門。

(B)・葉片快門

葉片快門是由一組簿金屬片組成，其位置是靠近鏡片的光心處，或者裝在鏡頭後面，接近光圈環之內側，其金屬片是由四片或五片組成，狀似梅花，與光圈極相似，由彈簧捍輪啓閉圓孔完成曝光動作。

（C）・機械快門

機械快門為機械式葉片快門，附有機械式自動控制器，快門速度有 B 快門及 1／60 秒到 8 秒快門數值標示,可自機身後觀看極為方便，操作容易，其位置裝於蛇腹與鏡頭間，並有連動設置，使用一條聯線將快門與機背相聯,當片夾盒插入時快門會自動關閉，光圈並隨之啓動，完成曝光，當抽出片夾盒時快門光圈即會自動回復，如此可以省去很多繁複的操作。

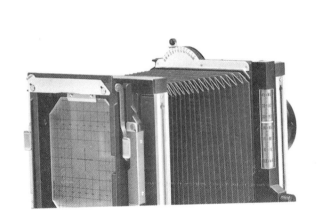
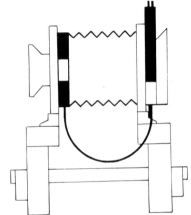

（D）・電子快門

電子快門又名數據電子快門，以微電腦來控制單葉式旋轉形快門，這種快門在高速時，無論中心或邊緣部位，均可以平均受光，快門速度由 1 秒到 1／500 秒，又可以使用更長時間曝光，紅色計時器會自動顯示數字，快門與光圈數值以⅓ EV 值作間隔排列，並裝置防止雙重曝光設置，閃光燈的閃光速度可以任意設定，使用電源係充電式及交直流電，可任意選用。

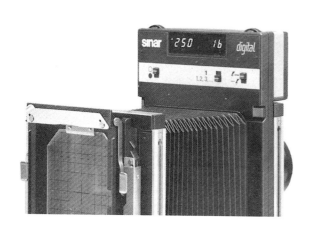

快門也像光圈，分為若干階，它們二者均為控制光線進
入鏡頭功能，光圈與快門每一階都相差一倍，二者互換
也可以，如快門快一階，光圈也要放大一階，其結果相
同，底片所受的光量也相等，例如 f 8，1／50 秒，同
f 11，1／25 秒，二者相對增減，但在高速快門使用時，
應注意高速快門會產生偏差，因為快門速度太快，光化
作用太短，底片上之乳劑的感光作用不夠完全，因此底
片會發生曝光不足現象。

快門優劣判別

一般判斷快門的優劣，要看在快門的開啟，及將鏡頭再
度完全關閉之前，會有一段可以度量的時間，如此對于
底片的中心部位的曝光量比週邊略強，因此之故，採用
小光圈時之曝光度要比使用最大光圈時為強，葉片快門
在高速大光圈時的情況效率最差，所以在文物攝影，多
以小光圈來拍攝。

攝影機

攝影機的表現能力，比文字更強而且更直接，但若以這種媒體來作最有效的使用，務須先瞭解多種相機的構造及其各種功能，以及其使用方法，通常使用的約有下列幾種：

小型相機

俗稱 135 相機，因這種相機所使用的底片編號爲 135 故名，它是用反射測距、測焦，測距與測焦共用一個鏡頭，所以又叫做單眼反射型相機，簡稱 SLR 式，以觀景孔以眼睛作水平拍攝，此類相機可作雙重多次曝光，亦可按裝捲片馬達，作連續拍攝一系列動作記錄片，機身輕巧，攜帶方便，可更換各種不同焦距鏡頭，也可加裝近拍環或蛇腹，作近拍大特寫，按裝在顯微鏡上作顯微照相。

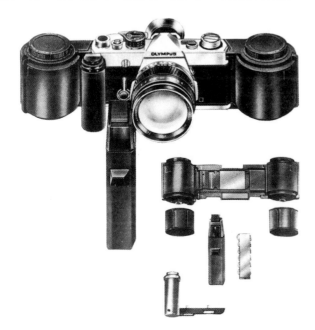

小型相機各種焦距鏡頭及其視角以下圖表示：
35 mm 為廣角鏡、50 mm 為標準鏡、100 mm 以上為望
遠鏡頭。

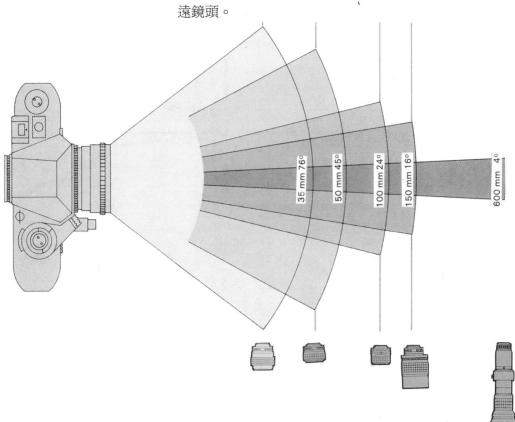

中型相機

中型相機是用 120 捲裝軟片，此類相機拍攝出來的軟片
尺寸，通常分爲 6 公分× 6 公分、 6 × 7 公分、 6 × 9
公分、以及 6 ×17 公分，這類相機操作方便，手持對焦，
與 135 型相機單眼反射式相同，此不同者，爲其型式大
小而已，中型相機中當以哈速(HASSELBLAD)、
PENTAX、LINHOF 及 FUJICA 等，茲分述於下：
(A)・哈速(HASSELBLAD 200 OFC／M 型相機
該機型爲這種牌子中之最新型相機，快門爲葉式快門及
平焦快門。葉式快門由 1 秒到 1 ／500 秒，平焦快門其高
速達 1 ／2000 秒，可分爲全級或半級使用，平焦快門與
閃光燈同步速度爲 1 ／90 秒，如高於 1 ／90 秒時，同步
閃光燈系統會自動切斷，以防止不正確之曝光，這類機
型的編號之數字及英文字母是各有其代表該機型的性
能；2000 是表示其高速可達 2000 分之 1 秒，F 是表示
採用平焦快門，C 是表示中央葉式快門，W 則是表示該
機型可以按裝自動捲片器，可將軟片自動推進，自動推
進器卸下亦可換裝手動捲柄，機身內部重新設計改良，
並配以電子操作 （一枚 6 V，P×28 電池作動電力），

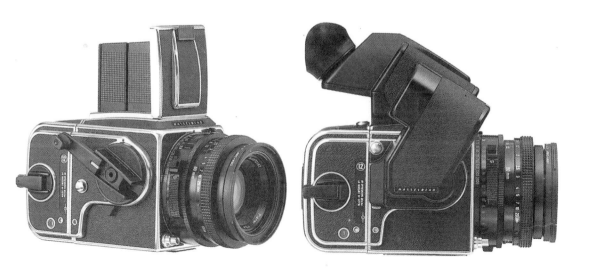

2000 FC／W 相機亦可作完全機械操作，不需電池電力，捲片器是由一個強力的馬達來推動，很快捲片，同時推上快門的彈簧，當裝上捲片器時，平焦快門會自動縮入機內。另可配用無段式伸縮環（63.5 mm 至 85 mm）及伸縮皮腔（蛇腹），並配合內置之葉式快門、CCF 鏡頭及配合接寫環，可作近拍外，尚可放大放大率。

再配裝蔡氏 MACRO　PLANAR　CFf 5.6,35 MM 鏡頭，其焦距可由無限遠到最近 1.5 米。

(B)林哈夫 LINHOF 相機

林哈夫 TECHNORMA　6 ×17 爲德國製造之新型相機，它拍攝一張 120 軟片相當於一般 120 相機所用之 6 × 6 公分的底片三張片子，鏡頭視野極廣，極小變型，最適合作團體照及書畫手卷的拍攝，快門由一秒到五百分之一秒，另有 B 快門，光圈開度是由 f 5 . 6 到 f 45。

LINHOF 6×17 相機

PENTAX 6×7 相機

(C)富士中型相機(Fujica G 617)

富士 G 617 型相機與林哈夫 TECHNORMA 一樣可拍
6 ×17 公分長的 120 底片，用途相同，拍攝高樓、廣景
及書畫手卷等無須分段拍攝，只拍攝一張卽可涵蓋全景
及全段，對製版方便不少。

大型相機

這類相機又名景觀相機，這種相機最樂爲文物照者所使用，它是中間以皮腔相聯兩端，一端爲鏡頭，另一端爲設計之可裝卸軟片及觀景物之磨砂玻璃，藉中間皮腔，作各種焦距對焦，前端之鏡頭板可以調節，後端之對焦板也可以調整和折疊，亦可作上下、左右升降及旋動，用來作校正偏高偏低偏左偏右之軸象，改善清晰的平面，使影像作有效的調整，該機型有幾種標準規格：有 $8''\times10''$、$5''\times7''$、$4''\times5''$ 三類型，其中 $8''\times10''$ 相機是今日專業攝影室中所採用的最大型的機種，在要求高品質時才使用，因爲它在技術上、品質上可作大幅

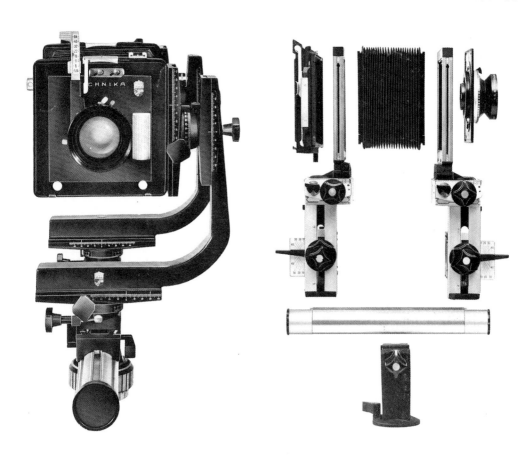

的調整，並不受底片之微粒限制，可使主體完全在焦距
範圍之內，從暗部到明部有寬廣的色層次，光率比的控
制也較容易，另配以大鏡頭，對任何文物攝影以及其他
攝影都有顯著的功能，在使用大型機的時候，觀景板所
成的影像是上下顛倒，左右反轉。

5″×7″與4″×5″相機，雖然有些並不是具有8″×
10″相機所擁有的多項功能，但同樣都是利用觀景毛玻
璃對焦取景的，但是這兩種相機較8″×10″相機唯一優
點是輕便，戶外作業方便。當然每類相機都必須有一架
穩定堅固的三角架來輔助它。

大型相機另一好處可以改裝變爲各種類型的相機，只須
在底座上更換所需大小觀景板及鏡頭板就可以達到所需
求之目的，更改極其方便，如下圖右邊爲8″×10″，中
圖爲5″×7″，右邊爲4″×5″之觀景板。

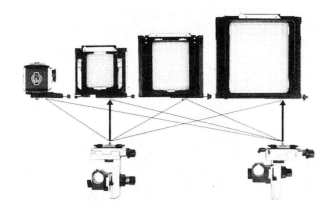

最左爲鏡頭板

近來對大型相機的改良，進步很大，如鏡頭的速度、品
質等改進很多，各類型的鏡頭應有盡有，可以任意選擇
適合各項用途的鏡頭。

大型相機的鏡頭，多爲長焦距鏡頭，景深很淺，若需景
深增深必須使用小光圈來拍攝，並增長曝光時間。拍攝
印刷片宜用大尺吋的彩色透明片，作爲高品質的印刷原
稿。使用大底片往往會影響整個攝影系統，尤其在鏡頭

方面爲然，由於相機規格之增大，而焦距也非跟着增大
不可。

由於設計與製造複雜，以及它的體積重而大，所受之限
制也大，通常 4″× 5″ 相機在使用時有多種鏡頭可供選
擇，但是使用大底片時，它可供使用的鏡頭就愈有限了。
下面簡要紋述一些有關大型相機的有關問題，提供一些
攝影機的有關常識。

鏡頭受光的均勻

我們觀察一張已沖好的片子，會發現中央部位所受的光
比週邊所受的光線爲多，這是鏡頭的明視圈中央部位比
週邊來得大，所有鏡頭都會有此種現象發生，但近來一
些廠商，已將此種偏差，以濾色鏡來校正，而消除去其
受光不均勻現象，而得以改良。

焦距與影像關係

被攝體于一定距離內，透過鏡頭形成影像，由鏡頭至底
片間之距離謂之焦距（以吋、公分計算），若以較複雜的
鏡頭來說，應該是指對於某一點到焦平面間的距離。

鏡頭的焦距愈長，則在一定距離處，被攝體之影像也愈

焦距與影像大小的關係

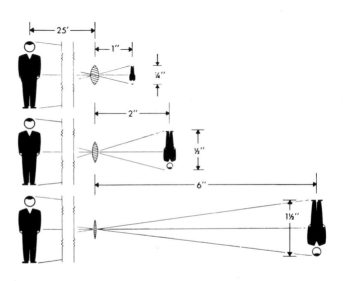

大；例如 1 吋的鏡頭，對準於一置放 25 呎遠處的 6 呎高
之物體，其底片上顯現出來的影像高度應為¼吋高，如
再用 2 吋焦距時，則影像就會大二倍，6 吋焦距鏡則會
大六倍，餘類推。

雖然大型相機所使用的鏡頭焦距較普通小型相機為長，
但在焦距與鏡頭的涵蓋角度，並無什麼直接關係，例如
一定距離的一件主體，不論使用 4″× 5″ 相機的標準是
6 吋鏡頭，或者使用 8″×10″ 相機時，6 吋廣角鏡頭所
拍攝的影像大小均相同，其不同的差異只不過為涵蓋之
角度不同耳。

鏡頭涵蓋範圍

每一類鏡頭都具有其明晰成像範圍，此種範圍呈現圓
形，俗稱明視圈，如使用一個固定焦距之鏡頭，它的明
視圈的大小，因受到透鏡周邊光線的折射影響，而會產
生暈霧現象，多數鏡頭於明視圈內，更能分出更明顯的
明視圈，此種鮮明的明視圈，亦會隨著鏡頭的光圈的縮
小而增大。

好的鏡頭其涵蓋能力，為底片的對角線，應與影像的明
視圈之直徑定要相等。

鏡頭涵蓋範圍，如對置於遠的被攝體需要拉近時，鏡頭
與底片間之距離即會增大，其明視圈亦會隨之增大，所
以用特寫鏡頭拍攝的範圍，較一般為大。

例如 2 ½× 3 ¼ 相機，所用的 4 吋鏡頭時，當距離放在
無限遠處時，可將置於鏡頭前僅 6 吋的物體拍攝在 6
½× 9 ½之底片上；所以涵蓋範圍較小的鏡頭，或者焦
距較短之鏡頭，常被用作特寫之用。一般鏡頭亦可作特
寫之用，其效果不理想，最好選用顯微鏡頭來作近拍鏡
頭。

鏡頭涵蓋範圍移動

移動機背觀景板，其鏡頭涵蓋範圍之軸心亦隨之移動，
假使使用其鏡頭的最小涵蓋時，影像的邊角即會越出影

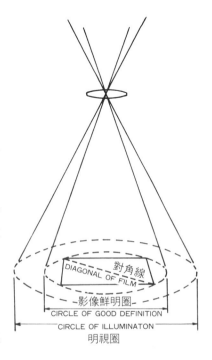

對角線
DIAGONAL OF FILM
影像鮮明圈
CIRCLE OF GOOD DEFINITION
CIRCLE OF ILLUMINATON
明視圈

像明視圈,甚至移到明視圈以外。例如將鏡頭向上移時,則明視圈即會高於底片所在的位置,因此底片的下邊部分受光不夠,由上面現象看,如擺動或者斜歪鏡頭時,應採用其涵蓋範圍比底片對角線為大之鏡頭,高品質的鏡頭多能符合這種要求。

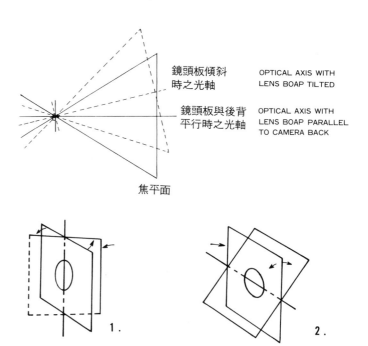

鏡頭板傾斜時之光軸　OPTICAL AXIS WITH LENS BOAP TILTED

鏡頭板與後背平行時之光軸　OPTICAL AXIS WITH LENS BOAP PARALLEL TO CAMERA BACK

焦平面

1.垂直線軸轉動
2.水平線軸前後轉動

1.

2.

如將鏡頭放置在最小涵蓋範圍時,再作水平或垂直移動時,即會產生暈變現象如下圖所示:

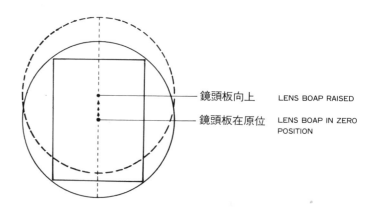

鏡頭板向上　LENS BOAP RAISED

鏡頭板在原位　LENS BOAP IN ZERO POSITION

鏡頭光圈及值

新型相機的鏡頭都有其可變光線透過口徑的設計，底片
的感光強度與光圈之大小有關，但與焦距無關。

鏡頭的開闊度即是光圈值，即是鏡頭焦距除其鏡頭孔徑
的商數，即爲光圈值，例如光圈 f 4，12 吋鏡頭，其鏡
頭孔徑定爲 3。

大型相機上面的光圈值，一般標準焦距鏡頭，其最大光
圈值都不會超過 f 4，廣角鏡頭的光圈值還要比 f 4 更
小些，這是因爲需校正廣角或寬域鏡所產生的像差之
故。

皮腔伸縮與曝光的關係

皮腔之折疊，其作用是用來消除機身內部光線的反射，
當皮腔拉長時，鏡頭定接近被攝體很近，鏡頭與底片間
的距離也隨著伸長，而底片的受光也相對的減弱，爲了
避免底片曝光之不足，必需使用強一點的光線來拍攝，
其強弱的程度是很難控制到恰到好處，但可用下列公式
求其最適當的光圈值：

$$有效光圈值 = \frac{光圈值 \times 皮腔長度}{焦距}$$

依照下表格可依照其皮腔之長度，與焦點之距離，找出
適當的光圈值，無須計算。

最上排之數字代表皮腔之伸縮長度

最左行之數字代表焦距，依行列即可找出所需要之有效光圈值。

如使用大型專業 TTL 測光錶來測光亦可測到最標準光圈值來。

↓	1	2	3	4	5	6	7	8	9	10	11	12	13	14	15	16	17	18	19	20	21	22	23	24	25	26	27	28
3"	1	1	N	1	2																							
4"	1½	1	½	N	½	1	1½	2																				
5"	1½	1	¾	½	N	½	¾	1	1½	1¾	2																	
6"	1¾	1¼	1	¾	¼	N	¼	¾	1	1¼	1¾	2																
7"	1½	1¼	1	¾	½	¼	N	¼	½	¾	1	1¼	1½	1¾	2													
8"	1¾	1½	1¼	1	¾	½	¼	N	¼	½	¾	1	1¼	1½	1¾	2												
9"			1			¾	½	¾	N		¼	½	¾	1	1¼	1½	1¾	2										
10"	1¾	1½	1¼			1	¾	½	¼	N		¼	½	¾	1	1¼	1½	1¾	2									
11"	2	1¾	1½	1¼		1	¾	½	¼		N		¼	½	¾	1		1¼	1½	1¾	2							
12"	1¾		1½	1¼		1		½	¼		N		¼	½		¾	1		1¼	1½		1¾	2					
13"	2	1¾			1½	1¼		1		½	¼		N		¼	½		¾	1		1¼	1½		1¾	2			
14"	1¾				1½	1¼		1		½	¼			N		¼	½		¾	1		1¼			1¾	2		
15"	1¾			1½		1¼		¾		½		¼			N		¼		½		¾		1		1¼		1½	
16"		1¾		1½		1¼		1		¾		½		¼		N		¼		½		¾		1		1¼		1½
17"		1¾		1½		1¼		1		¾		½		¼			N		¼		½		¾		1			1¼
18"		1¾				1½	1¼			¾		½		¼				N		¼		½			¾		1	

DECREASE BY 1/4 STOPS ■ INCREASE BY 1/4 STOPS

N = Normal

透視

大型相機的透視法，就是將二度空間的照片，變爲三度空間的形狀，以表現出物體之間的距離及其相關位置，藉物體之橫線與平行線來表示距離，由距離增大，而物體變小，這是傳統的直線透視法的概念，作爲幾何圖形狀的物體，但有時也可以利用角度來改善畫面，通常最受到鏡頭的限制，拍攝的形狀與眼睛所看到的物體，其形狀有所差別。

再與光學幾何透視，在拍攝都會表現出距離來，但彼此均有其差異。

古代繪畫家，久已將透視法應用於繪畫上面去，而攝影者，在這方面遠比他們容易，一位攝影師必先要瞭解透視的基本原理，藉資獲致透視效果，對相機之操作：如擺動鏡頭、俯仰角度等，均會有很大的助益。鏡頭所在的位置，來觀察物體，由於觀察角度不同，其產生的角度變化也很大，也隨之產生透視效果，並會使照片眞實。

平面影像清晰控制

利用有效的光圈來控制影像的清晰度，一般多採用小光

圈，以增加景深。但在用小光圈，也應注意到鏡頭是否
會影響影像的鮮明度以及繞射現象，爲使底片獲致最佳
效果，可依底片的大小的尺寸而使用最低限度的小光
圈，如下列舉：

■ 4″×5″　　最低限度的小光圈可以用 f 16～f 22

■ 5″×7″　　最低限度的小光圈可以用 f 22～f 32

■ 8″×10″　　最低限度的小光圈可以用 f 32～f 45，
或者 f 45～f 64。

改變觀察點與物體之距離，不但影響物體的大小，也影
響物體的形狀。

將整部相機作 15 或 20 度傾斜拍攝，不但影像平面修
正，亦會產生垂直線的滙聚，而使物體失去高度感，所
拍出來的影像，無立體感覺，所以必須將相機的前後鏡
頭板及觀景板校正即會產生透視效果，如下圖：

1.前後座未調時俯角情
形

2.前後座調整後俯角拍
攝結果

3.前後未調整時仰角情
形

4.前後座調整後仰角拍
攝結果

大型相機前後座移動情形

1.平行移動

前後座均可作左右移動，即可產生下列四種變形狀況，
再以此四種變化，相互間又可以再變化成經常應用的若
干形狀。

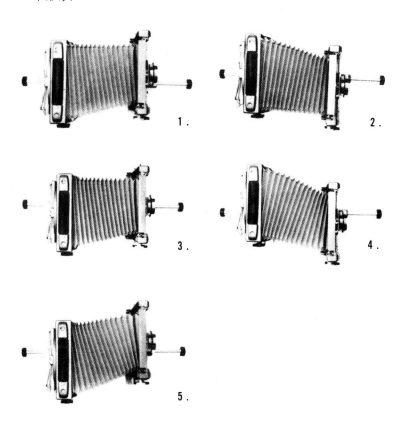

1.　2.　3.　4.　5.

1.前座向左移動
2.前座向右移動
3.後座平行向右移動
4.後座平行向左移動
5.前座平行向左移動、
後座平行向左移動

下列幾種平行移動為平行垂直的移動，只有前後座作上下之移動，即上升下降之適度移動。

1.後座不移動，前座垂直向上提起
2.軌道桿傾斜，前後座調整為垂直形狀

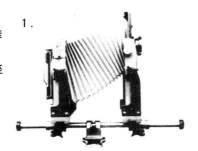

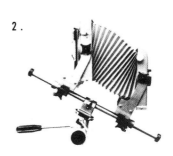

不論何種平行移動，都會將通過的光軸移離中心線，所以平行移動的範圍，應依其鏡頭的大小而定。

2.角度的變更

　　(a) 水平方向的變更，是以前後座向左右作適度的旋轉而變更以配合應用，如下列各變更圖樣：

1.前座水平方向向右旋轉
2.前座水平方向向左旋轉
3.後座水平方向向右旋轉
4.後座水平方向向左旋轉
5.前後座水平方向均向右方旋轉
6.前後座水平方向均向左方旋轉

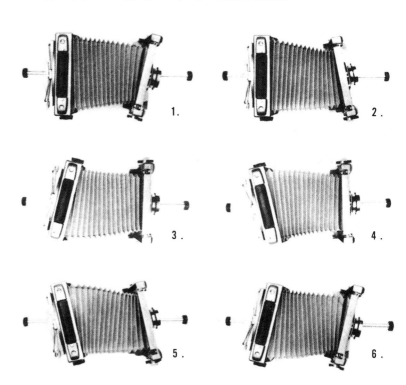

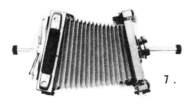 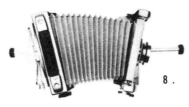

7.前後座水平方向各作
反方向旋轉
8.前後座水平方向各作
反方向旋轉

(b) 垂直方向角度變更，前後座作俯仰的角度變更，
如下列各圖樣：

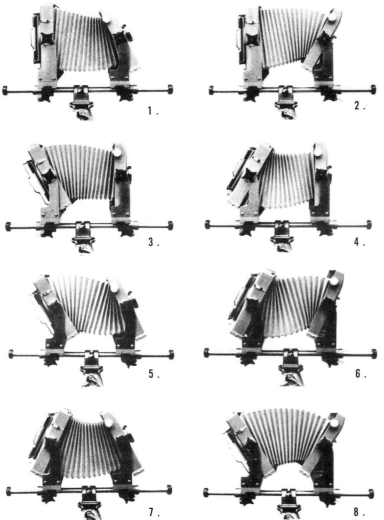

1.前座向後方傾斜
2.前座向前方傾斜
3.後座向後傾斜
4.後座向前傾斜
5.前後座同時向後傾斜
6.前後座同時向前傾斜
7.前座向後傾斜，後座
向前傾斜
8.前座向前傾斜，後座
向後傾斜

以上各種之變更，都是用來補救像差，使變形的影像校正爲正常，充分運用相機之前後座，配合適當的鏡頭，而達到畫面的美觀。無轉軸的相機亦可以變更爲各種形態；如下列各圖作更爲詳細的示範圖形。

⑴前座向左右轉 15°時的圖樣

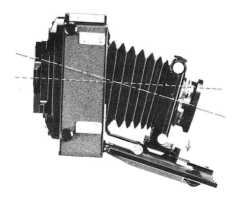

⑵鏡頭板向下垂 10°時的圖樣

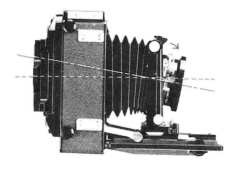

⑶前座向上升高 15°時之圖樣

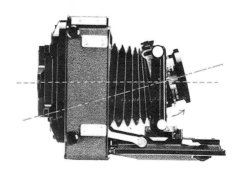

⑷前座上升 28 公分時之圖樣，若使用廣角鏡時，其上升應爲
15 公分

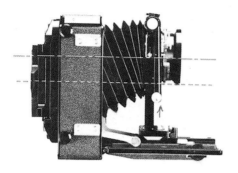

⑸前座下降 15°時的圖樣

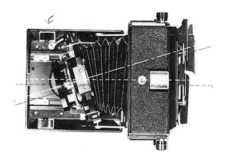

⑹前座上升 30 公分時，若使用廣角鏡頭時，應上升 15 公分

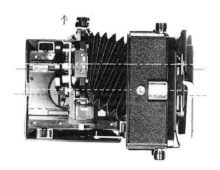

⑺後座後拉 10°時之圖樣（左側），（鬆左側的螺絲後即可向
後方拉動，然再固定螺絲）

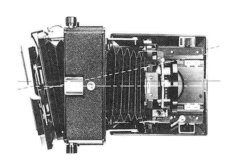

⑻後座上方向後拉 11°時的圖樣

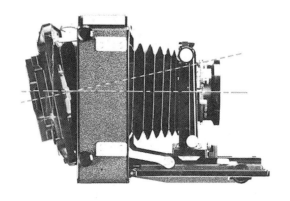

上面各圖都是垂直與水平的修正，加強景物的深度，並
使畫面誇大的效果，全靠各家之喜好而調節。

大型機的鏡頭

大型相機所使用的鏡頭，都應該有其涵蓋率，它們的涵
蓋範圍，一定要比所用的底片面積稍爲大一點，由於視
角的不同，約可分爲下列幾種：

■涵蓋角度在 100°～104°之間，90 m／m，六片鏡組合，
這類鏡頭是爲廣角鏡頭。

■涵蓋角度爲 70°～73°，中長距離，150 m／m，六片鏡
組合。

■涵蓋角度在 50°左右，爲四枚對稱的高級消色鏡片所
組成，具有高度色差校正能力，以及改變彩色校正特性，
在近拍時，亦可獲到良好影像，240～300 m／m。

⑴ **8″×10″ 相機專用鏡頭：**

這種專用鏡頭，係由四片鏡片組成，360 m／m，景深很
淺，因鏡頭大，易生繞射現象，爲避免上二種之偏差，
宜使用小光圈來拍攝爲好。

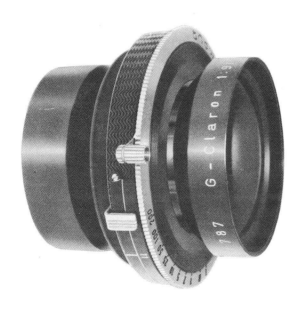

⑵ **4″× 5″ 相機鏡頭**

　a 廣角鏡 1：4.5 f＝90 mm

GRANDAGON 西德製造，由八片鏡片組成。結構及鏡
頭外形如圖。

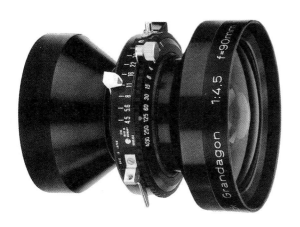
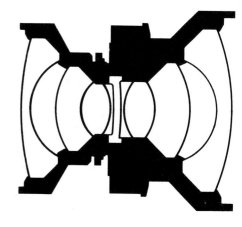

b 標準鏡頭，1：5.6／f＝150 mm，西德製 SIR-
ONAR−N 是由六片鏡片組成。

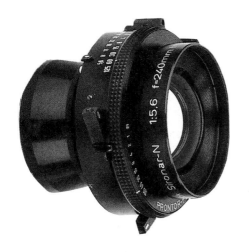
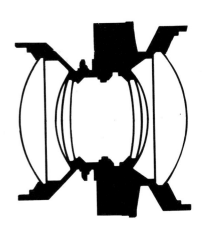

c APO−RONAR1.9／f＝300 mm
西德製造，係由四片鏡片組成，其鏡頭結構及外形如下：

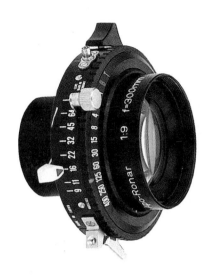

大型機之各種主要配件

(1)鏡頭板

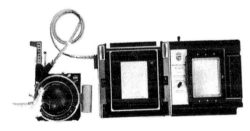

轉動式鏡頭板及後座

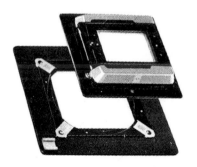

4"×5" 相機、8"×10"
相機鏡頭板

⑵皮腔又名蛇腹

4″×5″相機所使用的皮腔標準長度。以及變化角度調節形狀

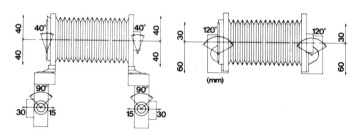

Adjustment range: 4×5 inch / 9×12 cm* outfit

5″×7″相機所使用的皮腔圖

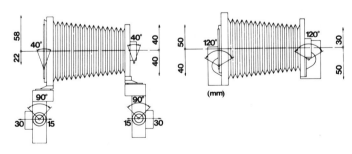

Adjustment range: 5×7 inch / 13×18 cm* outfit

8″×10″ 相機所使用的標準皮腔圖

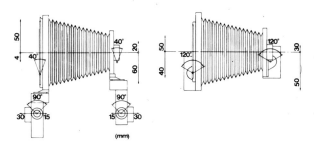

Adjustment range: 8×10 inch / 18×24 cm* outfit with special standard bearer

法蘭尼放大觀察鏡、觀景格板玻璃

觀景格板玻璃

法蘭尼觀景放大鏡片

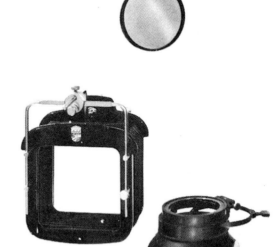

濾色片

遮光及按裝濾色片兩用
罩

濾色片夾架

片夾（片盒）
右爲 8″×10″ 底片用
中爲 5″×7″ 底片用
左爲 4″×5″ 底片用

拍立得片夾（盒）

五片裝片盒

120 軟片用片盒

景觀及按裝盒座

測平儀

對焦放大鏡

5″×7″相機廣角鏡專
用皮腔

4″×5″相機廣角鏡頭
專用皮腔

鏡頭選擇標準

專業攝影鏡頭的 MTF（Modulation Transfer Func-
tion)的曲線，是供給專業攝影人員選擇鏡頭之參考標
準。

鏡頭的成像圈（IMAGE CIRCLE）有多少，它的設計是否可將景物照得很美麗而無誤差，MTF的成像功能，廣被今日公認爲鑑測鏡頭成像的最有效的方法，亦爲世界各國鏡頭製造廠商鑑測鏡頭的標準。

首先依鑑定鏡頭的反差情形；一種優良的鏡頭，不論在拍攝影像時，所使用的何種光圈、多遠的距離，對所拍出來的影像效果，都不會受其影響，但在物理法則上，認爲鏡頭是有其限度的，須用精確的方法來測定它的限度。

MTF是用來作測定的理想方法，其方法是採取黑白線條，共同組成柵狀線，透過鏡頭以投影來判斷其反差損失多寡，白柵線與黑柵線對等組成，其柵線數目也同等數目、同等寬度，它的數目在每毫米寬度中數目相等，（LPm／m）柵線條多寡即表示精細，柵線條低的LPm／m，則表示柵線粗糙。

LPm／m也可以以空中頻率（Spatial Freq Uency）來表示LPm／m，LPm／m空中頻率高，其LPm／m就愈大，空中頻率低，其LP m／m數也就愈低。

鏡頭拍攝影像，其明暗部份，有時會改變，這種改變明暗現象，就是調制（Modulation），例如優良的鏡頭，所拍攝出來的影像線條，應該黑條爲黑條，白條爲白條，但是有時也會使白線條稍爲白亮些、黑線條稍爲暗一點，這種現象爲鏡頭的轉像（Transfer）時光線損失的緣故，上面的效果即是MTF的由來。

最優良的鏡頭，其MTF應爲1，即100％的反差，尤其它的空中頻率MTF經過照明波長，鏡頭孔徑，和拍攝比率等影響。

MTF是由反差經鏡頭中心，沿孔徑的距離聯成曲線，均表示其光圈的孔徑。

一只優良鏡頭，其MTF曲線應爲直線，不應爲曲線，每幅MTF圖表上，均以繞射限度（Diffraction Limits）以表示鏡頭之最大效能。

MTF的曲線愈接近繞射限度，它的功能就愈好，在理論

上，它的繞射限度亦是由光圈波長和空中頻率來表示
的。

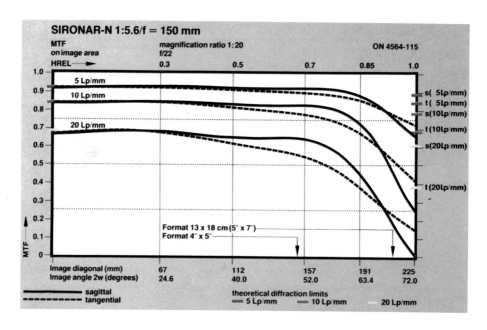

上面談到的柵線是由兩組互成垂直線所共同組成，它如
離開影像中心，其縱橫垂直線的方向卽會顯現，其重要
性如圖。

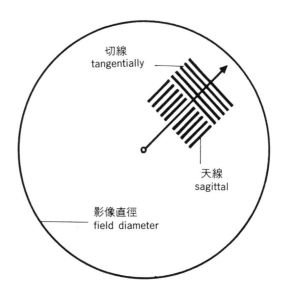

一組柵線與中心點成平行者爲矢線(Sagiffal Lines)，
另外一組柵線與影像中心成垂直的切線(Tangentially
Lines)，愈離開光軸的矢線與切線的變數愈大，二者度
數愈接近，鏡頭的功能就愈好，在判斷 MTF 曲線時，
應注意光軸成像圈上之矢線與切線的限度。

空中頻率(Spatial Frequency)是被用來觀察影像所須
的解像力，藉此評估鏡頭的功能；例如一張 $8''\times10''$ 影
像片子，在人眼正常觀察距離，其分辨能力爲 4 到 5
LPm／m，一張 $16''\times20''$ 影像片子，它的正常觀察距離
在 2 到 $2\frac{1}{2}$ LPm／m，就顯得和 $8''\times10''$ 一樣清楚，再

大的 $30''\times40''$ 其 LPm／m，約在 $1-1\frac{1}{2}$ LPm／m

餘類推。

$4''\times5''$ 的片子它之理想視力極限，須 8 到 10 LPm／
m，一般而論，5 個 LPm／m 已足應用了，35 mm 軟片
的 LPm／m 應在 20 到 40 LPm／m 才會影像清楚。

凡是軟片在 20 LPm／m，其反差的損失就會很明顯，故
而 MTF 曲線在 5 —10 LPm／m，其使用頻率之重要性
大大提高，在此種情況下，由反差的損失而影響拍攝影
像效果。

不同的照明，產生不同波長顏色，由於不同波長，也會
影響它的反差轉移，爲了顧及 MTF 的穩定正常轉移，
各種照明色彩，如藍、紫、綠、紅色必須注意各類軟片
的感色性。

■ MTF 圖表讀法：

以 150 mm 鏡頭　F 5.6 光圈　SIRONAR-N 鏡頭

最小光圈　F 22

放大比率　1 :20

鏡頭延伸比率　1：8〜1：5

最大成像角度　72°

在 1：20 之比率下，它的成像圈的直徑是 225 mm,
($4''\times5''$、$5''\times7''$ 的對角綫)

影像平面上的空中頻率爲 5，10 及 20 LPm／m。

繞射限度：在圖表之左邊縱軸上部，右邊縱軸上是像之
矢線邊值的限度（卽最高值）。

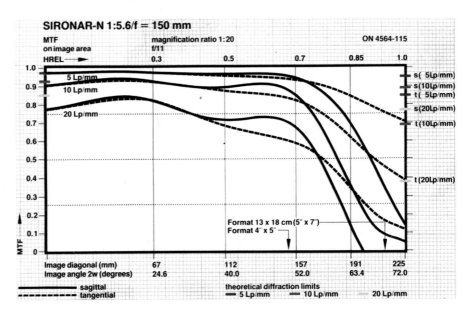

■ HREL：

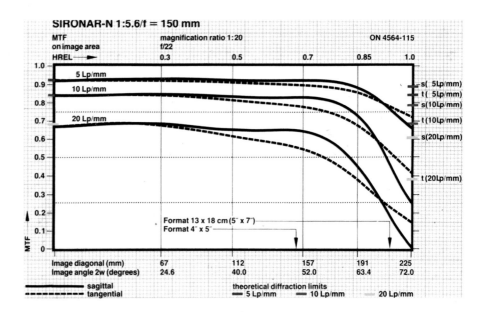

位高處橫軸上，它是按照光軸中心到成像圈周圍極線
上，測得各點之全長百分比率計算位。

例如影像直徑為 67 mm,時，它的矢線、切線開始分開，
矢線以實線示之，切線以虛線示之，影像上達到 157
mm,時，其曲線移動很均勻，它的功能效應良好，但在
影像場處的四分之一處，開始繞射，產生反差損失，由
矢線切線之穩定性，而影響鏡頭的色差，像散，彗星狀
的像差具有修正功能。

大型相機對焦

以視角控制影像清晰度之分佈，約略估計出其適當傾斜
角度，選擇最佳之焦點平面，並使三平面相交於一直線
上。

1.水平軸傾斜對焦法：

先大約對焦，轉動對焦把手，將焦點對準水平方向的 H
軸上，然後將後座在水平軸上傾斜，至全面影像清楚涵
蓋全圖為止。

2.垂直軸搖擺對焦法：

垂直軸左右搖擺，其操作方法與水平軸傾斜方法一樣，
首先約略對焦，然後擺動 V 軸，驅動至 V 處位置，再搖
擺相機之後座，直至影像清晰度全面清楚為止。

假使需要擺動前座時，後座必須回歸到零處，但搖動角
度不可超出視角範圍。

在 H 軸與 V 軸上對不到焦點時，應儘量在 H 軸與 V 軸
上作定點對焦，然後依照 H 軸與 V 軸對焦方法傾斜或
搖擺後座。

焦平面修正雖然使用後座調整較爲方便，改換前座對焦
調整焦平面，其效也相同，可從上面幾種調整角度圖型
的變化而得到證明。

作系統化對焦平面調節，如再配以小光圈，它可獲致的
影像清晰度的範圍。

濾色鏡（片）

濾色片在攝影上的功能，是阻止或減去不需要的色光，將所需要的色光增多通過量，以校正感光片的感色性，使各色的深淺程度與其所需相合，而促使色調優良的照片。

太陽光眼看之為白光，假若將白光通過三稜鏡之後，即會分開而出現了紅、橙、黃、綠、青、藍、紫七色的排列，這謂之光譜。

光譜的七色範圍，按波長計算由 400 到 700 毫微米（一毫微米等於一毫米之百萬分之一）。光譜中之藍、綠、紅色三色為三原色。

濾色片在攝影應用上，是根據吸收和通過的基本原理，以下面黃、綠、紅、藍四種色的濾色片，對其吸收和通過的色光情形。

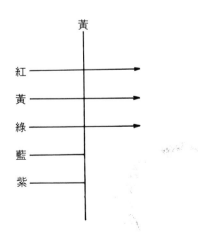

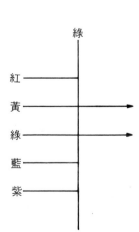

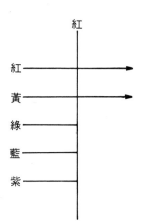
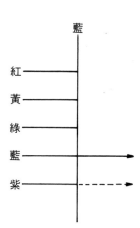

濾色片在攝影使用上，分爲黑白軟片用濾色片及彩色軟片用濾色片兩種，茲分述於後：

黑白軟片使用的濾色片

使用全色軟片，都能將黑白的色調拍攝下來，但是若想將某些部份，需要強調，或者要改變某些色調，欲達此目的,就非要使用濾色片不可,使用這些專用的濾色片，其顏色、密度各有不同。

濾色片不讓某些光通過，拍攝時就需要增加適當的曝光,大多數濾色片,都標有增加曝光的標識，例一個(×2），卽是表示其曝光需增加一度，(×4)增加二度。

黑白軟片拍攝常使用的濾色片有下列幾種，簡述以下：

UV 濾色片之特性是專吸收紫外光線經常被用來附在鏡頭上，作爲保護鏡片。

UV(L 39) 無色
曝光倍數 1
光圈不必加大

淡黃色濾色片,可使照
片增加適當的反差,在
拍銅器時也可增加銅器
的亮度並可產生優美的
反差,更使輪廓清晰。

Y 1(Y 44) 淡黃
1.5 加大半倍

黃色濾色片,它的功能
同 Y1相似,但較其更深
一點。

Y 2(Y 48) 黃
2 加大一倍

濃黃濾色片,富有強烈
之色差效果(色差:是
指照片上明暗對比)

Y 3(Y 52) 濃黃
3 加大一倍半

橘黃又叫做赤黃,爲特
殊用途之濾色片,加強
色調、反差的用途。

O 2(O 56) 黃赤
6 加大二倍半

紅色濾色片,作用類似
O 2,但更強烈,對藍
色、綠色、白色,取其
三者之色差,獨具特
效,亦可用在紅外線軟
片拍攝上。

R 2(R 60) 赤
8 加大三倍

綠色濾色片，爲多目標之萬能濾色片它複合黃、綠而成通常全色軟片較人目力易受紅色光之感光，此種易感性的軟片，可以此鏡片使之減緩，使其平衡，拍紅色印鑑效果尤佳。		YG　黃綠 3　加大一倍半

彩色軟片專用濾色片

彩色片在使用上，通常不需要加任何濾色片，但當使用光源的不同、軟片的類型不同，拍出來的片子，彩色不平衡時，就必須藉這類濾色片來校正不可，藉以獲得正確彩色再現。

專業軟片，都在乳劑號碼中指示選用適當的 cc 濾色片的正確校正號碼。俾使該軟片乳劑得到正確正常的發色。

一般 35 m／m 的彩色軟片，拍攝時都不需要 cc 濾色片來校正顏色，只有 4″×5″、5″×7″、8″×10″ 尺寸的軟片，需要使用 cc 濾色片，因爲它屬於專業性軟片，彩色要求嚴格，所以必須以 cc 濾色片，校正色彩的發色正確。

cc 濾色片常被用來作爲三原色的減色法、加色法。

cc 濾色片有 Y、M、C 三色及 B、G、R 三色，每種顏色的濃度由 0.5 到 40，每一色階可以互相搭配，互相組合，而成各種不同色階之濾色片。

各類色之濾色片列舉於下：

Order Number	Exposure Factor
Y05	approx. 1.1x
Y10	approx. 1.1x
Y20	approx. 1.2x
Y40	approx. 1.4x
M05	approx. 1.2x
M10	approx. 1.3x
M20	approx. 1.5x
M40	approx. 1.9x
C05	approx. 1.1x
C10	approx. 1.1x

	C20	approx. 1.3x
	C40	approx. 1.4x
	B05	approx. 1.2x
	B10	approx. 1.3x
	B20	approx. 1.6x
	B40	approx. 2.1x
	R05	approx. 1.2x
	R10	approx. 1.3x
	R20	approx. 1.5x
	R40	approx. 2.1x
	G05	approx. 1.1x
	G10	approx. 1.2x
	G20	approx. 1.3x
	G40	approx. 1.5x

Filter No.	Colour	Property	Exposure factors	
			Daylight	Artificial light
B 05	light blue	suppresses yellow	1,2	1,2
B 10	light blue	suppresses yellow	1,3	1,3
B 20	blue	suppresses yellow	1,6	1,7
B 40	dark blue	suppresses yellow	2,1	2,4
Y 05	yellow	suppresses blue-violet	1,1	1,1
Y 10	yellow	suppresses blue-violet	1,1	1,1
Y 20	yellow	suppresses blue-violet	1,2	1,2
Y 40	yellow	suppresses blue-violet	1,4	1,3
C 05	blue-green	suppresses red	1,1	1,1
C 10	blue-green	suppresses red	1,1	1,2
C 20	blue-green	suppresses red	1,3	1,4
C 40	blue-green	suppresses red	1,4	1,5
R 05	light red	suppresses blue-green	1,2	1,1
R 10	light red	suppresses blue-green	1,3	1,2
R 20	red	suppresses blue-green	1,5	1,4
R 40	dark red	suppresses blue-green	2,1	1,9
G 05	green	suppresses purple	1,1	1,1
G 10	green	suppresses purple	1,2	1,2
G 20	green	suppresses purple	1,3	1,3
G 40	green	suppresses purple	1,5	1,5
M 05	purple	suppresses green	1,2	1,1
M 10	purple	suppresses green	1,3	1,2
M 20	purple	suppresses green	1,5	1,3
M 40	purple	suppresses green	1,9	1,5

彩色濾色片標整增加曝光倍數表

在這麼多種的 cc 濾色片中，如何作適當的選擇應用，在每種類的專業軟片盒內，均附有使用 cc 濾色片的說明及指示用法，在使用前應先詳細閱讀。

專業軟片在使用長時間曝光時，一定需要使用 cc 濾色片來補正其顏色的不規則，而使其彩色規則而且獲致平衡，並可控制其明暗部的反差，更可提高效果，另可調正光源的色溫。

選用 cc 濾色片，應選用小色調低濃度的 cc 濾色片為宜。

以 Y、M、C 與 B、R、C 可互為加色、減色。又可以以 Y、M、C 三色互配為 R、B、G 三色如下例：

Y＋M＝R

M＋C＝B

C＋Y＝G

10 Y＋10 M＝20 R　餘同

雖然 cc 可以互相組合為所需求的濾色片，如果互相組合

成的濾色片的張數很多互在一起，極易產生閃光作用，並且會使軟片降低反差作用，減低解像能力，最多以三張重疊爲限，不可超過三張以上。

cc濾色片雖有40多種，但實際可以使用得上的，只有20種就足夠應用了。可依工作需求，和目的不同，有全部備齊的必要。

較常使用者，其濃度色相在0.5～10色階號碼即足夠使用了。

特殊用途的彩色濾色片

專供給於彩色軟片的色溫轉換的濾色片

■85 B 型濾色片：

專爲燈光型軟片，使用在日光光源照明時使用，爲其改變色溫。由於日光紅色比一般燈光少，而燈光對藍色表現能力甚強，加85 B來吸收多餘的藍色，而補償紅、黃色，以求與燈光色溫相同。

■80 B 型濾色片：

專供日光型彩色軟片，在燈光下拍攝時使用，因爲燈光的鎢絲燈泡含有紅、橙光色，比日光爲多，而藍色光較缺乏，所以用藍色吸收多量的紅橙光線，而補償藍光。

特殊濾色鏡

1.淺灰濾色鏡（ND 2 ×）

爲減少過度強光的濾色片，曝光係數爲2 ×爲淡灰色。光圈啓開倍數爲一倍。

當光源太亮，光圈無法調整適應時，可藉此鏡片減低光量。同時可以配合低速度拍攝。

2.中灰濾色片(ND 4 X)

曝光係數爲 4 。

光圈啓開爲 2 倍。

3.深灰濾色鏡又叫做暗灰濾色鏡(ND 8 X)

曝光係數爲 8 。

光圈啓開爲 3 倍。

4.偏光鏡

呈淺灰色,曝光係數爲 3 - 4 ,使用光圈後加大一倍半,或二倍,它的功能爲吸收閃光或反光,拍攝瓷器、玉器、及玻璃器皿時,多使用它來吸收光的亂射,如再配合 Y 2 ,更能使黑白片益形清晰。

它是一組平排柵片極向與柵縫平行時,光線即通過,垂直時,則被擋住,對彩色的反差效果極佳,亦可阻擋很多反射光與大氣中顆粒的反射的陽光,以及烟霧狀的亂射光線。

黑白軟片

黑白軟片的結構

今日所用的黑白軟片，它的構造爲：共分二層，一層爲
透明的底層，通常是醋酸鹽製成，而另一層爲感光膜，
塗佈著畏光劑、有硝酸銀、溴化鉀、碘化鉀等混以氨水、
色素、動物膠、蛋白等混合而成。

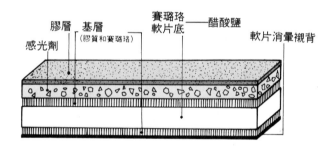

光照於底片上時，即會影響感光膜內銀鹵素化物的基本
結構，經過顯影，即能顯出它的潛影、顯影劑是將受光
的銀鹵素化物變成黑色純金屬銀的小顆粒，未受光之部
份，就不受顯影劑的影響，經過顯影之後，軟片即成爲
負像，此時感光膜仍會受光的影響，因此必須以定影液
來沖洗掉未顯影的銀鹵素化物，定影後，片上所遺留下
來的就是極穩定的金屬銀了。

軟片的種類

1.全色軟片

對各種色光都有感光作用，由於感光劑對各色光之感受
情況不一，所產生的效果也不一樣，爲求其差別，常在
乳劑中添加色素增感劑，以求改善其感色性，使對各色
光一律都能起作用，一般常用的底片都屬於此類。

2.正色片

這種片子裡的感光劑所含的色素增感劑，只限紅色不感
光外，與全色片性能相同。

3.單色片

單色片又名色盲片，因感光劑中沒有色素增感劑，只對
黑白二色起作用，不適於一般攝影，它的反差極大，多
被用來作文字、圖表及黑白印刷之用。

4.紅外線軟片

紅外線軟片，也是一種全色軟片，但它對紅外線特別敏
感，因為在它的乳劑中添加了特別染料之故。

它的特性、結構、對焦等後章專論。

常用幾種專業黑白軟片

1.PX 軟片 (Plus-x Pan Professonal Film) PX 黑白軟
片，它的速度適中、粒子細微、成像鮮銳的全色軟片，
適於室內文物及廣告攝影，片基不易損傷，穩定性大，
乳劑面不易伸縮，尤適於大比例放大。

它的感光度為 125°。

使用濾色片它的正常曝光時再乘以濾色片的曝光指數如
下表

柯達雷登濾色片	No6	No8	No11	No15	No25	No58	No47	PL
日 光	1.5	2	4	2.5	8	6	6	2.5
鎢 絲 光	1.5	1.5	4	1.5	5	6	12	2.5

閃光燈曝光指數表

輸 出 功 率 BCPS	500	700	1000	1400	2000	2800	4000	5600
曝光指數	17	20	24	29	33	40	50	60

BCPS 為燭光強與閃光秒數混合單位。

曝光指數以公尺計。

閃光燈至主體的距離除以曝光指數即為 f 光圈值，如在
白色室內使用閃光燈時，應縮小一格光圈。

長時間與短時間曝光的調整（相反法則效應）

曝光時間秒數	採用其中一種		在此兩者之間任何一種情況可作下面顯影時間
	調整光圈級數	曝光時間（秒）	
1／1000	不需	不需調整	增加 10%
1／100	不需	不需調整	不需
1／10	不需	不需調整	不需
1	加大一級	2	減少 10%
10	加大二級	50	減少 20%
100	加大三級	1200	減少 30%

2.FX 黑白軟片

FX（Panatomic-x）是柯達的全色軟片，富有極細的超微
粒，具有反光量之片層，及低速好的解像力，可作高倍
放大、低感光度為 32 度，在正常曝光、正常顯影時，可
獲得效果好的高品質照片。

它使用濾色片的曝光指數及其曝光倍數：

濾色片	No 6	No8	No11	No15	No25	No47	No58		
日光	1.5	2	4	2.5	8	8	6		
鎢絲燈	1.5	1.5	4	1.5	5	16	6		
電子閃光燈曝光指數									
BCPS（ECPS）	350	500	700	1000	1400	2000	2800	4000	5600
曝光指數	24	28	32	40	50	55	65	80	95

3.柯達黑白專業技術軟片(Kodak Technical Pan Film 2415)

是一種全色黑白負片，對光的感應比一般黑白軟片有較多的紅光感受性能，有極細微粒，片基厚度 0.004 吋，塗有反光暈層，富有良好潛影保存性，在不同顯影液中顯影，可獲得各種不同的反差，用途極其廣泛。

使用法：

因爲它用途多，另富多種反差效果，可使淡色彩色原稿，在顯影中即可獲致增強反差效果，由於它對紅光特別敏感，在科學攝影應用上效果非常理想，如拍攝褪色古畫、陽光、月亮、星星甚至雷射攝影等都可適用。

對需要微粒、解像力高、高反差幻燈片製作或拷貝，翻照縮影等都可以得到較大的寬容度。

它另具矇霧穿透功能，也可用來作高空攝影。因它由於富有高微粒，所以放大 25 倍，甚至更大放大效果也很好。

軟片曝光

一般普通用途的曝光，其設定的曝光指數與所希求的反差與沖洗處理有很大的關係，應當特別注意。

它的特性曲線圖，以求不同顯影之下，所獲得的反差指數以及曝光指數，它的曝光指數是以 ISO 表示，它並具建議以此曝光指數，做爲曝光試驗，以求適當的曝光值。

$$ISO = 1 + 10Log_{10} \ ISO$$

顯影

作爲顯微攝影時，可依照下列試驗作爲參考：

在鎢絲燈下拍攝時，其曝光指數可分別以它的 ISO；50°、100°、125°。以 1 秒曝光所設的結果，在 D-19、HC-110（D）、HC-110（F），於攝氏 20 度作 4-6 分鐘顯影，其分別獲得的反差指數由 0.85 到 2.40

若在日光下拍攝時的曝光指數爲 ISO125°、160°分別試拍，以 1/25 秒及 1 秒曝光作試驗。

翻照

鎢絲燈翻照時之感光速度設定爲 ISO 320°

鎢絲燈反射光翻照時之感光速度設定為 ISO 64°

使用 135 厘米相機，以 TTL 測光時，必須以 18%灰卡板來測光作為標準。

以上面之試拍結果，即可發現它的效果，並可找出所需要曝光指數來。

一般用途

以一般普通顯影劑顯影，會導致過高的反差，不適人像攝影，如改用 Pota 顯影液來顯影，會改善反差，但是這種 Pota 顯影液，極不穩定，必須在使用前調配。它的配方：

蒸餾水或清水……………………………………………… 1 公升

柯達平衡顯影劑 BD84 …………………………………1.5 公克

亞硫酸鈉 …………………………………………………30 公克

長時間曝光補償

一秒至萬分之一秒間，無需補償校正。

少於 1／500 秒時，必須作曝光補償，極短的曝光會使反差降低。

感光速度，反差之改變補償如下表

右表顯影劑為 HC-110(D) 液溫為攝氏 20 度 顯影時間為 8 分鐘 所獲參考資料

曝光時間（秒）	光圈應放大之格數或調整曝光指數至		反差指數增加之量
1／10000	無需	125	−0.20
1／1000	無需	125	−0.15
1／100	無需	125	−0.05
1／10	無需	125	0
1	無需	125	+0.07
10	+2／3	80	+0.07
100	+1 ⅓	50	0

軟片特性曲線圖
藉此表作爲沖片試驗參考

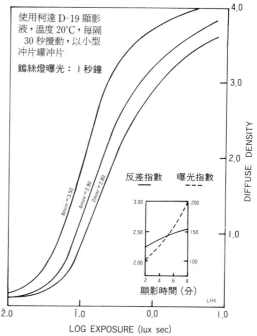

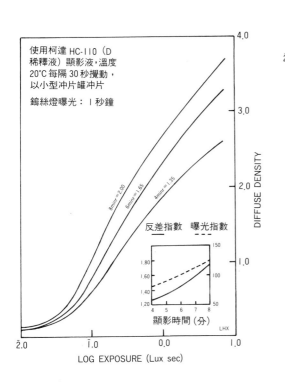

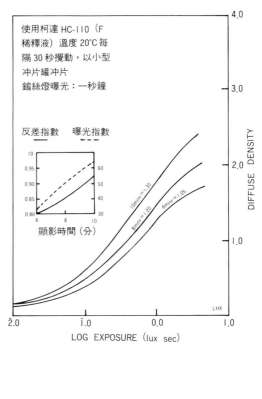

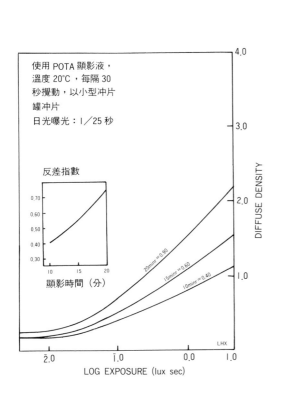

4.AHU SO 494 軟片

最高濃度為 30 度，感光速度為 25 度，可以以鎢絲燈作光源，快門速度設定為一秒，以不同光圈試拍六張，沖洗後所得結果中選取其中一張為標準，以 D-11 沖洗可得到極高反差，也可以用它來作微捲拍攝底片之用。

5.紅外線黑白軟片

紅外線黑白軟片，對所有的顏色光線也是同樣敏感，因其乳劑中添加了特別染料，對紅外光的感應特別強，它

也可以作爲黑白軟片使用，可以於鏡頭前加上紅色特別
濾色鏡作爲紅外線攝影。

宇宙間有兩種光譜，一爲可見光譜，如彩虹的各種顏色，
另一種爲不可見光譜，如紫外線、紅外線，紅外線光較
紅光還長，在光譜中在紅光之外，所以稱它爲紅外光。
使用紅外光線軟片時，對它的曝光、對焦、光源、濾色
片的使用都是一大問題，茲簡述於後：

　　a.紅外線軟片不論是裝片、卸片一定在全黑的暗房內
　　爲之。

　　b.濾色片的使用

攝影時須在鏡頭前、或燈光前加一濾色片，用來吸收藍
光，及少微可光見，最好選用柯達雷登NO.15（橘黃
色），No.25（紅），NO.29　70（深紅）等濾色片，如只
許紅外光通過，則必須配用87　88 A　89 B號濾色片。

　　c.曝光

紅外線攝影，曝光是一大問題，測光錶只可測到可見光，
卻無法測到肉眼看不見的紅外光，在現場的日光、燈光
有多少紅外光存在，它的變動性，極不穩定，所以紅外
線軟片，卻無明確的感光速度標示出來。

由不斷測試出來的結果以供參考

濾色片	光　　源	
（雷登）	自然光	燈光
不需加濾色片	80	200
27 號 25 號 70 89 B	50	125
87 號 88A	25	64
87C	10	25

註：以 D—76 顯影

日光

依照經驗，在明亮的日光下，用 25 號濾色鏡，拍攝遠距
離影像，光圈設定 f 11，快門 1／125 秒，因紅外線輻射

量在大氣中的多寡，隨著遠近而增減，所以遠距離拍攝
時所攝入的紅外線量就比近拍攝要多，在航空攝影時因
高度不同而決定其光圈與速度快門。普通紅外線攝影採
用 f 8 與 1／125 秒就可以了。

燈光

可依照多種不同光源亮度而定，不論燈光直射式或反射
式，必須在所建議的光圈、快門作試驗曝光，光源作四
十五度角照射，它的紅外光量最標準。

標準的光源應使用 2 隻 2 R 燈照明以雷登 29 號或 25 號
濾色片，可依照下表使用拍攝。

燈光與被攝體間距離(呎)	3	4 ½	6 ½
快門 1／30 光圈的大小	F11	F8	F5.6

閃光燈

使用閃光燈，其快門、光圈的設定，是以閃光燈與被攝
體間的距離（呎）除以閃光燈的閃光指數，而求得近似
值，此只是提供參考而已。

閃光燈之閃光指數：使用 87 號濾色片

輸出功率單位	500	700	1000	1400	2000	2800	4000
閃光燈指數	40	45	55	65	80	95	111

相互法則不規則補償：

曝光時間（秒）	1／1000	1／100	1／10	1	10	100
光圈加大級數	1.25	1.00	1.00	1.00	1.00	1.00

d.對焦

紅外線攝影，它的對焦與一般攝影對焦不同，因它的焦
點是在底片的後面，在作普通對焦後，再將對焦的對焦

環倒轉到環上的紅色「R」字母處，它是專供紅外線對焦
使用的標識。

例如距離為 6 呎，應將 6 呎標識點再轉移至 R 處，如此
即可伸長了鏡頭，其焦點也就正確了。

黑白軟片特性

黑白軟片種類很多，各具特長，各供所須，以其感光性
的色感性質、感光度、微粒狀況、反差特性、解像能力、
感光的寬容度數。

它的感光的色感，有全色、色盲、正色、紅外線等色感
片各具特性，各有所用。

感光度是指它的感光能力，一般而言軟片感光度低者其
粒子愈細微、感光速度高者，其粒子即愈粗。

軟片的感光度的數碼，均採幾何級數排列；如 ISO 25、
50、100 餘類推

軟片的粒子，是以它的銀鹽粒子的大小而言，使用的顯
影劑也會影響軟片粒子的粗細。

軟片它的反差，是指其底片上黑白的對比程度，黑白反
差愈大，其中間色調就愈少。

軟片的寬容度，即是表示軟片對感光的最上限與最下限
之間的幅度，也可以說它的誤差程度。

軟片的解像力，就是要以底片最大的清晰度與鮮明程度
而言。

6.英國依爾福 XP-400 軟片

傳統 400 度軟片，粒子十分粗糙，而寬容度也很窄，新
的依爾福 XP-400 軟片，是染料形成影像的單色軟片，
它的結構與一般彩色負片相似，冲洗方式也相似，其最
大區別是一般彩色負片有三層彩色感光乳劑，而依爾福
XP-400 它是採混合乳劑，它有兩層乳劑塗佈在片基上，
上層為高感度乳劑、下層為低感度的乳劑，兩層對三色
光均有感光的能力，同時，顯影後染料與一般黑白相紙，
可配合使用，冲洗過程與一般彩色負片一樣，先是將感
光的鹵化銀氧化，而形成銀粒子，同時影像染料一起形

成，再經過漂白、定影，將銀還原成為鹵化銀，並將定影溶解成為可溶於水的銀鹽，水洗後，即成為染料，生成影像，與一般黑白軟片的差別原因。

它的光源與曝光，與一般黑白軟片稍有不同，它的感光寬容度大，由感光度 ISO 50 到 ISO 1600 度，在冲洗時也不須調整，拍攝時不須顧到光線與感光度的問題。同時對紅外線，有較敏感性，因此在使用鎢絲燈拍照，也可以獲得良好的效果，使用閃光燈，其感光速度與鎢絲燈一樣不必調整。

依爾福與柯達黑白軟片之比較

放大三十倍後其結果比較如下：

FX: ISO 32°	PAN: F ISO 50°
富平坦而細緻之微粒結構色調好， 有陰暗的細部， 極佳微粒、有銳利影像	富平坦而細緻的結構 色調好並有明暗細部及明亮高光部 陰暗細部較少
PX ISO 125°	FP-4 ISO 125°
細微粒子和清晰影像 有很好色調，好的陰暗細部 明亮的亮部 極佳細緻的粒子，有纖細的細部	細緻微粒、較少紋理 很好色調，好的陰部及 明亮的亮部及平坦的中間色調

由上面所列它們的特性，依爾福和柯達的軟片並無多大差別，其影相與粒子結構，也極相似，以 Microdol-x 顯影劑所冲洗出來之軟片，以下列曲線證明它們有極為相似之特性，它們的曲線幾乎重疊起來。

Panatomic
－x 曲線的肩
膀（上部）彎
曲，產生較不
華麗的明亮部。

FP4 和 Plus
－x 在同樣速
度下，產生了
幾乎相容的品
質。

黑白軟片對色光的反應

人們的眼睛和黑白軟片，對色光的感應，都不一樣，反
應也不同，人眼可見的顏色由波長 400 毫微米的深紫色
到 700 毫微米的深紅色，這一波段，黑白軟片都能涵蓋
在這個範圍之內，對紫外線也同樣敏感，所以黑白軟片
感受光譜的範圍和對某些顏色都與我們人的眼睛不相
同。

人眼對顏色感受不平均，對綠色、黃色極爲敏感，但對
藍色和深紅色的反應較差，而軟片對藍色光反應強烈，
對紅色反應較弱，軟片中的溴化銀，對紅光無反應，所
以一般軟片必須在乳劑中添加染料，以促進它的敏感
度。

黑白軟片對色光的反應，應在日光下拍攝來證明軟片對
各種顏色的反應所列結果；如紅色的蕃茄、黃色的檸
檬、綠色的大椒、橘紅色的橘子，把它拍成照片，再與
實物比對，證明了黃的淺色和綠的中間色調，均和實物
顏色吻合，而藍色較爲淺色，紅色較深，橘紅色則較淺，

參考下圖便可明瞭軟片比人眼睛對藍色更爲敏感，因爲
藍色促使軟片上的銀體加厚，而成變色淡。紅色對軟片
不大起作用，在冲出的照片的顏色較深，即是這個道理。

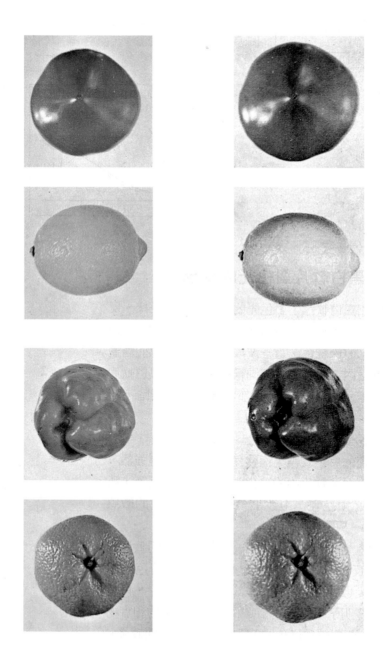

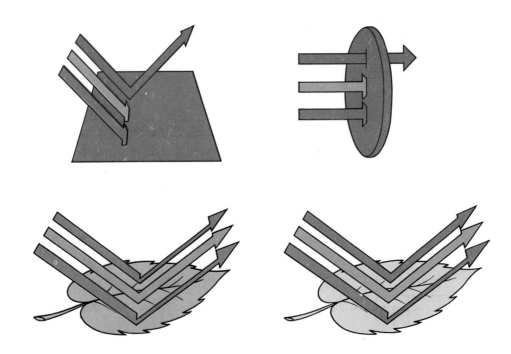

使用濾色鏡拍攝相同顏色，所得的顏色較淺，例如以紅
色濾色鏡看紅色物體，其物體的顏色則較淺，因爲紅色
濾色鏡把紅色通過的光阻擋住，不能通過，這個法則對
其他色濾色鏡的使用道理也適合。

黑白軟片永久保存處理法

大家都認爲文物攝影，是唯一將文物資料記錄的方法，
尤其文物黑白底片，日積月累，必須加以整理儲存，因
爲這類攝影肩負了使底片能夠永久保存的責任。
文物黑白底片的保存者，都不希望所有的文物底片，受
到殘餘的化學藥品的侵害，而使其變質，往往難從心願，
無法使文物底片成功的永久保存，若需要達到永久儲存
目的，務須做到正確的使底片上殘留的化學物質，完全
除去，其消除殘留的化學物質的方法，一定要系統化不
可。
一些價值不太高的底片，僅供參考，無須長期保存，可

作片上鹵化銀轉化為暫時的化合物就可以了，無須完全
定影與水洗，日後如果發現這類底片變為重要的資料
時，更變為價值連城，即可將它再作定影水洗的處理，
以作為長期保存。

定影和水洗，都是依照底片的規定和指示來處理，底片
變質的原因，多為少量的海波定影劑（亞代硫酸鈉）經
過沖洗後，仍殘留在軟片上，與影像上的銀化合物成為
硫化銀，使底片呈現污斑或者變色。定影的時間不足，
或者定影液使用過度，而形成複什的銀化物，而破壞片
上的影像。

溫度與顯度太高、空氣中含有之硫化物質，都會使殘留
的海波和銀粒加速作用。

底片上的粒子結構狀況，亦會影響殘留化學藥物的抵抗
限度。在未顯影的感光性鹵化銀等物質，在定影劑中到
了一定的臨界限時，即刻形成一些比較難以溶解的銀化
物，即使水洗也無除去的能力。此時必須更換新的定影
液，或者延長定影時間。

為了底片能夠長期保存而不變質，必須於定影時，將乳
劑中未顯影的銀化物（鹵化銀）溶解，水洗乾淨，並使
可溶解的銀化物與定影液完全從片基上除去。

水洗的作用是將底片上殘留的定影液與銀化物，完全清
洗淨盡，在流動的清水中必須清洗 20 分鐘到 30 分鐘，
水溫的高低也會使海波和銀化物去除的時間加快與減
慢，在攝氏 4°時會延緩定影液和銀化物的除去速度，若
在攝氏 27 度時會加速作用，最理想的水洗溫度應在攝氏
18 度到 24 度之間。

黑白軟片的冲洗劑

黑白軟片的冲洗過程裡，最重要的是化學藥劑的調配，
調配的程序一定要細心而且更要求標準，在配藥時應避
免彼此污染。

水溫不可太高，通常應在四十度到五十度攝氏左右，正
確溫度可參照每類藥包內的說明規定。溫度過高，藥劑

成份會自行分解，失却化學性，水溫太低又會造成藥劑
不易溶解，而產生沈澱。

溶解藥劑的水量，不可過量，水量必須準確，才不會將
藥力被稀釋，使藥力減弱，通常先以 80% 的水來作釋解
溶液，然後再逐漸加入清水，到達指定的水量標準爲止。
各種顯影劑，最易氧化，在調配時要盡量縮短，以免氧
化作用發生，調配好的藥劑，應儲存在 13 度攝氏溫度
下，以免藥水結晶。

黑白軟片顯影劑種類很多，但由於專業底片要求高品質
的影像，應盡量採用某一種特定藥種來使用，以求徹底
的明瞭熟悉它的性能，俾便提高底片的品質，下面介紹
幾種常用的顯影劑及定影劑：

■ D—11：
專爲需求中等反差之顯影劑，適用於一般專業黑白軟片
之冲洗。

■ D—19：
爲快速顯影劑，能冲出高濃度色調，多被用來冲洗科學
研究的軟片，亦可被用來冲洗黑白透明片之用。

■ D—76：
此類顯影劑，是一種被專業攝影者及業餘攝影者常使用
的顯影劑，效果可冲出中等粒子，中等反差，可藉它來
補救軟片的曝光不足。它也可被用來冲洗相紙。

■ DK—50：
適於一般黑白軟片的顯影，常被專業攝影者所樂用，它
的藥力穩定，中等反差效果。

■ HC—110：
是一種濃縮的顯影劑，爲一種高度活躍性顯影劑，使用
時可以稀釋爲工作液，依照軟片性質作適當的調配，爲
專業攝影冲洗的理想顯影劑，它可使粒子適中，陰暗層
次明晰而密度範圍很大，即使加長顯影時間，也只會產
生一點點霧翳，它的性能較其它顯影劑尤佳，它的用途
也比較廣，適合商業、工業、照相製版，以及新聞攝影
等多項用途。

HC─110 調配法

它是一種濃縮黏性的藥劑，調配爲工作液，必須加水稀釋；先將整瓶原液與適量的清水混合，調製成一種貯藏液，再以貯藏液稀釋，另配成六種工作液，因爲它是黏性濃縮，不易測量正確，最好大量調配成爲下列六種不同用途的工作液：

A 液──爲稀釋液中，藥性最活躍的一種，適用於一般單頁型軟片、捲裝軟片作短時間顯影。

B 液──可作爲長時間顯影劑，適合單頁片、及捲裝黑白軟片沖洗。

CDE 液──此三種顯影液，適合於照相製版用，以及連續色軟片的顯影。

F 液──爲照相分色、及掩色的理想沖洗液。

■ Microdol─X：

Microdol─X 是一超微粒顯影劑，中度反差，他不會降低軟片速度的藥液，標準調配，能使清晰度更高，其影響略帶輕微黃色色調，這種色調，以肉眼看不出，可是於放出的照片結果時看出其反差的色調效果。顯影時在桶內顯影最適宜，並且嚴格遵守顯影時間，方可沖出高水準超微粒的底片。以 1：3 的比例使用，（1 份原液，三份清水）

液溫應在攝氏 24°。

■大蘇打清潔劑──

沖洗過的底片，須經過流動清水清洗一小時，長時間的清洗，對水是一種浪費，爲節省水的浪費，可採用這種清潔劑，可節省⅓的時間和水，同時亦可將軟片上的大蘇打更完全洗掉。

■水斑驅逐劑──

爲了減少軟片的張力，並幫助軟片上的水份流失，同時也會使水中的雜質很快清潔，並防止水斑發生，更可保護軟片的表面。

■定影劑──

軟片在沖洗過程中，定影的作用，是非常重要的，定影

的好壞，可以直接影響軟片的品質，同時對軟片的長期保存也很重要。

它的功能是除去軟片上未感光的銀鹽，定影液的新舊和定影的時間長短，均會影響底片的效果。

一般定影劑中，除以大蘇打溶解溴化銀外，另外加入了幾種不同藥品，來保護軟片中乳劑，更加強了藥水的效能。

多使用亞硫酸鈉來防止大蘇打被酸性所溶解，藉此作為保護劑。

以鉀礬來強化軟片藥膜硬化，作為堅膜劑。另以硼酸來防止定影後亞硫酸鋁之泥狀的形成亦為堅膜作用。

彩色軟片　　　　color films

文物攝影的要求很高，拍攝時應該忠於文物的顏色、形
狀、質感等，不可與原來實物有太大的差別，適於印刷
色彩濃度，儘量達到其標準對比（0.2～2.4）要求。今日
彩色軟片，都可以滿足上面的要求，但在採用彩色軟片
時，必先要了解它的結構、性能、類別、使用法則等。
茲簡要敍述如下：

彩色軟片是用三層乳劑組成，每層只對一種色光敏感，
各層分別感應紅、藍、黃光，經過彩色顯影劑中的化學
作用，而使各層化學藥品和染料，即發生化學作用，而
依照影像的顏色而產生各種色彩。

爲配合各種用途、各種光源、各廠商分別設計製造了各
類型的彩色軟片，以適應各種需求。一般彩色軟片都分
爲正片、負片兩種，在此兩種軟片上又分爲日光型彩色
軟片和燈光型彩色軟片，各依所需來選擇應用。

A 彩色負片

這類彩色負片專供放大、印相照片之用，底片上已感光
之鹵化銀，經過顯影劑變爲金屬銀和鹵化物，已氧化之
顯影液生成染料偶合體，最後變爲有色染料及影像。

有色染料有三層：第一層形成黃色，第二層形成洋紅色
　（本身的黃色，在已感光之部份消失，而未感光部份，
作爲修色之用），第三層爲靛色。

彩色負片經過彩色顯影之後，使軟片上之顯影劑，停止
作用，即刻停止繼續顯影，繼之使藥膜硬化，再經過漂
白，而使金屬銀的影像改變成可溶於水的醋鹽，最後以
定影劑將未感光的部份銀鹽變爲可溶於水的醋鹽，最後
再以水洗去可溶性的醋鹽。

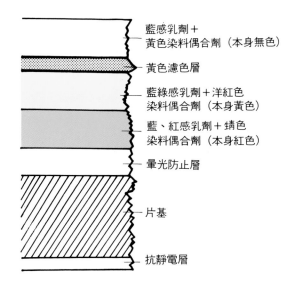

藍感乳劑＋
黃色染料偶合劑（本身無色）

黃色濾色層

藍綠感乳劑＋洋紅色
染料偶合劑（本身黃色）

藍、紅感乳劑＋蜻色
染料偶合劑（本身紅色）

暈光防止層

片基

抗靜電層

B 彩色正片

彩色正片，是供給幻燈片的製作，大型透明片的拍攝，以及印刷製版分色之用。

彩色第一顯影是化學還原作用，使軟片上已曝光的鹵化銀，還原為金屬銀的銀影像，其所成之銀影像是負像。

水洗作用，是將第一顯影即刻停止，水洗不當，將導致濃度變化。反轉處理，是將第一顯影，所剩餘而未還原的鹵化銀產生反應，其作用猶似曝光。

彩色顯影，是因金屬銀在乳劑中形成時已氧化的彩色顯影劑即與彩色偶染體作用，而形成顏色染料，每一層都有特定偶染體。

經過上幾步驟，所得的金屬銀粒子，準備在下一步的漂白氧化成鹵化銀。

漂白作用為使顯影過程中所得的金屬銀漂白為鹵化銀。

定影是將軟片中之鹵化銀，變為可溶性的銀鹽。

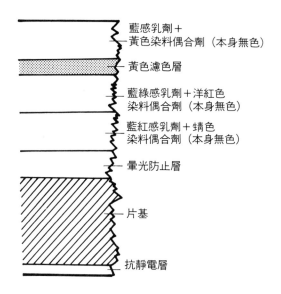

藍感乳劑＋
黃色染料偶合劑（本身無色）

黃色濾色層

藍綠感乳劑＋洋紅色
染料偶合劑（本身無色）

藍紅感乳劑＋靛色
染料偶合劑（本身無色）

暈光防止層

片基

抗靜電層

最後一道水洗，可將軟片上任何殘留的定影、鹵化銀的醋鹽完全清洗掉，清洗不淨則會影響軟片的褪色或者變色。

彩色軟片使用法則

欲獲最佳彩色效果，必須多對彩色軟片認識清楚，並多做試驗，下面所談不外是彩色軟片它的曝光、照明之色質、軟片乳劑號碼的差異、照明的強度、以及不合標準的觀察、各人判斷等等因素，常使專業攝影者感覺困擾。所以對軟片應當充分的瞭解，將來使用軟片時亦會減少誤差。

彩色軟片除了乳劑製造差異外，其餘都得靠使用者來控制，而所得的結果也無法預測，這就必須多做試驗曝光，而使軟片的速度，色平衡的校正之要求更要嚴格。

正片在曝光的試驗時，比負片更為重要，因為正片無法作濃度和色平衡的調整，彩色負片却可以調整。

影響軟片差異的因素很多，一位專業攝影者，須要明瞭

敏感的軟片，容易變質的原因，如它對溫度、顯度等影響，一旦差異發生，一定要找出原因，對每一種錯誤都必須加以考慮和檢討，以求獲得最佳改正。

黑白軟片的感光差異均在 20%左右，不易看出來，但是彩色軟片則不同，由於它是由三層乳劑組成，彼此關係密切，一層有了小的變化，很快就會影響到其它兩層的色平衡。

彩色片乳劑的塗佈的厚度，也會影響它的整個色平衡，一般彩色片的乳劑厚度為一萬分之三吋，所以它的誤差應百萬分之十五吋以下才可以，由此可見，其乳劑的塗佈於特別薄的彈性片基上，它的製造精確度就可想而知了。

現在軟片製造廠商，仍然無法將不同乳劑號碼的軟片，使彼此間的差異減少，無法將各軟片特性完全統一，而只能使品管儘量標準化而已。

彩色軟片的運送與儲放期限都會對彩色影響很大，在運送上，一定要快捷，儲放在標準的恒冷冰箱內，定在有效期限內使用。

人類視覺敏感，對微小的色彩差異，多少都跟色相而轉移，彩色的差異很難說明，多藉 cc 濾色片作補償校正，而使色彩平衡。

從事彩色攝影者，都會在使用彩色軟片時，使用特定的光源，作為色平衡標準，彩色負片寬容度較寬，彩色正片的寬容度較窄，其色平衡必須以濾色片來補償，使用燈光作為照明光源時，必須顧及它的使用期限、電壓、反光罩等，這些也都會改變色質。

光線的強度與曝光時間的長短，對乳劑的感應也相關，乳劑的有效敏感度隨光的強弱和曝光的時間長短而起變化。

觀看彩色正片，其照明條件，對彩色正片本身色質，也有很大影響，若使得色彩標準，必須選用具有 5000 K 的看片箱觀察，即可看出標準的色彩再現顏色。

柯達愛泰康日光型彩色軟片

柯達彩色軟片的彩色再現，是它的專業彩色軟片的特徵，它的乳劑製優異，在它之銳利度，微粒子方面更爲細膩卓絕，針對專業攝者的需求，製造品管嚴格，產品品質及其色彩平衡點很爲優異。

6117 日光型彩色軟片（Ektachrome 6117）：是專供日光及閃光燈光源下所使用的專業軟片，攝製成透明片後，可以直接觀看，亦可印放彩色照片，更可作爲分色製版稿件。

爲了提供使用者正確的軟片速度，通常均±1／3格的感光範圍使用。

它的感光片速度爲 ISO 64 度

在日光下攝影不須加濾色鏡，但在 3200 K 的鎢絲燈光
下攝影時，必須加裝 80 A 濾色鏡。在 3400 K 的攝影燈
下攝影時也必須加裝 80 B 的濾色鏡，以校正它的光源。

爲調整軟片之相互性，可增加曝光量，及使用濾色鏡。

曝光時間	1／10,000 秒	1／1000 秒	1／100 秒	1／10 秒	1 秒	10 秒	100 秒
使用光圈加大度	不需	不需	不需	不需	½格	1½格	不宜使用
濾色鏡	不需	不需	不需	不需	10 M	15 M	不宜使用

在晴朗的日光下攝影，可獲得最佳的色彩，但在其他光
源下攝影，即使配用最適當的濾色鏡，也不會獲致良好
的彩色效果。

如果所拍的效果呈現微藍色時，可加天光鏡補正之，但
無須增加曝光。

閃光燈曝光指數

下列表格內之正確曝光指數，是以閃光燈除以物體間之
距離 (英呎)，則可獲得適當的光圈級數：

輸出功率 BCPS (閃光燈發光量)		350	500	700	1000	1400	2000	2800	4000	5600	8000
曝光指數	英呎	32	40	45	55	65	80	95	110	130	160
	公尺	10	12	14	17	20	24	29	33	40	50

若拍透明片發現偏藍色調時，則應在鏡頭前或燈前加上
10 y 或 20 y 濾色片。如無濾色片設備，必須加大 1／3
的曝光量。

柯達愛泰康燈光型彩色片 (Ektachrome 6118)

柯達愛泰康燈光型彩色軟片，是專供在 3200 K 標準色
溫燈光下使用的軟片，色調平衡，曝光時間以五秒爲基

準，電壓必須穩定，方可獲得良好效果。

它預期曝光時間範圍是從 1 ／10 秒到 100 秒之間，每批軟片出廠之乳劑號，都不相同，所以在每一批軟片的盒內都附有使用說明書，在說明書的第一頁下端，都印有紅字的特定乳劑號碼，上面列舉之速度由 1 ／ 2 秒到 30 秒之間的有效曝光時間，並將所建議使用相互校正的濾色片。爲獲致較佳的彩色色調，須作多次試拍，以調整其速度與色彩的平衡。

若在日光下使用這種片子時，須加上 85 B 濾色鏡，因其光源特性，而使色質產生很大差異，所以必須以 85 B 濾色片加以改正。

採用 3400 K 的光源使用時，亦須加裝 81 A 號濾色片來改正之，光圈必須增減 1 ／ 3 。

作近照或翻照特寫時，鏡頭與被攝體距離之遠近即可參照下表，尋得適當的數值：

皮腔伸縮百分比	以 150 mm鏡頭開始延伸	曝光增加數值
0%	150 公厘	1 秒
10%	155	1.2 秒
20%	160	1.4 秒
30%	165	1.7 秒
40%	170	2 秒
50%	175	2.3 秒
60%	180	2.6 秒
70%	185	2.9 秒
80%	190	3.2 秒
90%	195	3.4 秒
100%	200	4 秒

110%	210	4.8 秒
120%	220	5.8 秒
130%	230	6.8 秒
140%	240	7.5 秒
150%	250	9 秒

1. 基本曝光時間為一秒
2. 鏡頭延伸時不易度量，在近拍或放大時，便有這種情形，可按照影像與實物的大小比例計算，如想求出所需之增加值，可按實物大小除影像大小，然後加一，再將結果平方。例如實物高度為 2 公分，影像 1 公分高，其計算公式：

$$（1／2＋1）^2 = 3／2 × 3／2 = 9／4 = 2.25$$

柯達彩色負片

柯達彩色負片，也分為日光型、燈光型兩種，它可作為印晒、放大或作為彩色透明片的底片，日光型適合 1／10 秒以下之極短時間曝光，閃光燈、日光、藍色燈泡作為光源。燈光型彩色負片，適於在 3200 K 度色溫下拍照，如鎢絲燈可作為標準光源，其速度在 1／50 秒到 60 秒之長時間曝光，它的色調對比高於日光型，富有極大的曝光寬容度，可在乳劑面及片基整修，它的感光速度隨曝光時間的拉長而降低 ASA 度數，為 1／50 秒、1／5、1 秒時，ASA 為 100°，5 秒時，ASA 即為 64 度，30 秒，ASA 降至 40 度，1 分鐘，ASA 更降至 32 度。
在色溫 3400 K 度燈光下使用時，應配加 81 A 濾色片，以一秒曝光，其 ASA 改為 64 度。改在日光使用時須換加 85 B 濾色片。速度 1／50，ASA 改為 64 度，使用閃光燈時，須加 85 C 濾色片校正色溫。
柯達彩色負片共有三種；VPS 及高反差之 VHC 片、以及 VPL 彩色負片，VPS、VHC 均為日光型片，VPL 為

燈光專用彩色負片。

富士彩色

RTP–64 T 型片，為新近產品，乳劑的製作技術亦很精緻、色平衡良好，適合印刷製版，鎢絲燈專用，改用日光、閃光燈或藍色燈泡使用，都須依照下列濾色片指示使用：

光源：	曝光指數	濾色片
鎢絲燈 3200 K	4 秒　Iso 64°	不需
日　光	Iso 40°	LBA–12,85 B

曝光指數包括濾色片曝光倍數在內。

長時間曝光補正：

通常曝光時間在 1／15 秒到 8 秒以內曝光時都不需補正，如超過 8 秒以上的時間時，即會產生相反不規則現象，所以必以下表補正。

曝光時間(秒)	1／4000–1／30	1／15 – 4	8	6	32	64
色補正濾色片	不宜採用	不需	不需		2.5 B	5 B
曝光量補正(光圈)		不需	不需	+⅓	+⅔	+⅔

RTP—64 T 之結構圖：

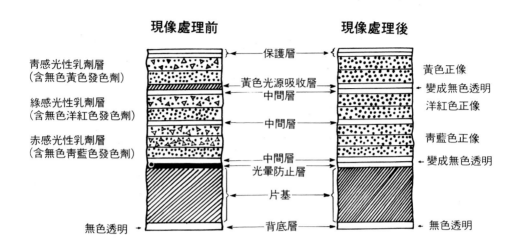

現像處理前　　　　**現像處理後**

青感光性乳劑層
(含無色黃色發色劑)

綠感光性乳劑層
(含無色洋紅色發色劑)

赤感光性乳劑層
(含無色青藍色發色劑)

無色透明

保護層
黃色光源吸收層
中間層
中間層
中間層
光暈防止層
片基
背底層

黃色正像
←變成無色透明
洋紅色正像
青藍色正像
←變成無色透明
← 無色透明

RTP—64 T 之分光感度曲線圖：

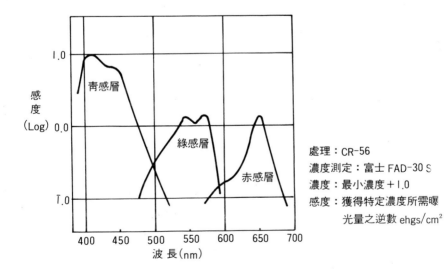

感度
(Log)

青感層

綠感層

赤感層

1.0

0.0

T.0

400　450　500　550　600　650　700
波 長(nm)

處理：CR-56
濃度測定：富士 FAD-30 S
濃度：最小濃度＋1.0
感度：獲得特定濃度所需曝
　　　光量之逆數 ehgs/cm²

富士 RFP-50 D 日光型彩色軟片

為日光專用軟片，也適用閃光燈及藍色燈泡，如改在燈下使用，必須加 80 A 濾色鏡來補其色溫。

曝光指數：

日光—ASA(ISO) 64⁰　　無須添加濾色鏡

鎢絲燈—ASA(ISO) 12⁰　　以 80 A 濾色鏡補正色溫

一般曝光時間 1／4000 秒至 1 秒時間內無須修正曝光量與色平衡，如果超過 4 秒以上即會產生不規則現象必以下表補正之：

曝光時間（秒）	1／400-1	4	2	16	3	64
濾色鏡	不需	5 R	5 R	5 R	10 R	不宜採用
曝光補正（光圈）	不需	+⅓	+½	+⅔	+1	不宜採用

光源的色溫偏低偏高時可以用濾色片來修正，當色溫偏高時，可加 81 A 濾色片來補正，同時光圈必須加大 1／2 倍，色溫偏低時，須以 No 82 B 濾色鏡來補正，同時光圈也須加大 1／2〜1 倍。

RFP—50D 軟片層次結構及顯影前後結構圖：

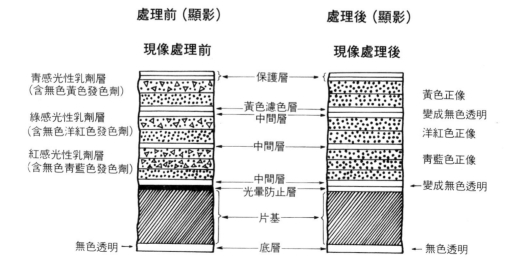

處理前（顯影）	處理後（顯影）
現像處理前	現像處理後

青感光性乳劑層（含無色黃色發色劑）　　　保護層　　　黃色正像

綠感光性乳劑層（含無色洋紅色發色劑）　　　黃色濾色層　中間層　　　變成無色透明　洋紅色正像

紅感光性乳劑層（含無色青藍色發色劑）　　　中間層　　　青藍色正像

中間層　光暈防止層　　　變成無色透明

片基

無色透明 →　　底層　　　← 無色透明

RFP—50D 之分光感度曲線圖：

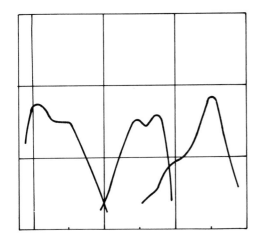

處理：CR-56
濃度測試：Fuji FAD-20 j
（約合於 A 態 Status）
濃度：最小濃度＋I.0
感光度：獲得特定濃度所需曝
　　　　光量(erg/cm²)之逆數

彩色複製軟片

複製片是一種重新攝製和原件同樣的副本，在複製出來
的新片顏色要求也應與原件顏色完全一樣，却是一件極
其困難的事情，尤其色調、反差、濃度應一一顧到，複
製彩色軟片，就是針對這種需要而生產的，如果使用得
法、作業標準，所做出來之複製片，幾乎到達很相似的
程度。更可以使用副本，正本得以保存，同時亦可在色
調、密度修正，更可以放大縮小，甚為簡便。適於複製
的軟片有下舉幾種：

■柯達 6121 型複製片

專為彩色正片複製所設計生產之頁裝軟片，不論新舊片
都可以製作，縮小放大，或原尺寸大小。它亦可作為翻
照、及一般反射原稿用，它無須掩色或修色方法來作對
比控制，並可作為印刷原稿、分色印刷之用，其片基兩
面都可修整。

複製使用的光源以鎢絲燈為標準光源照明，並用 2 B 或

cp＋２Ｂ濾色片，消除去光源中的紫外光，電壓必須持續穩定。

另外要準備一套 cc，cp 濾色片改正色光，以達色彩平衡。

它的曝光時間約在 5 秒左右，依光度強度而調整光圈之大小。(以上所說的曝光時間，是設定的時間，可在此時間前後多作試驗，但絕不可作很長時間曝光)

其大小規格有 4″×５″，５″×７″，８″×10″，11″×14″，16″×20″ 吋等呎吋。

彩色捲裝複製片

捲裝複製片，專供彩色透明原稿的彩色複製幻燈片用的，它之特性，有適度反差，有優良彩色再現能力，經過標準沖洗，可長久保存，永不褪色，因其染料具有極高的穩定性能，它的片基爲醋酸纖維製成，在乳劑層之下方有一層光暈防止層。

該種捲片複製對象之主要爲 35 ｍ／ｍ 型之幻燈片的複製片，使用 3200 Ｋ 之鎢絲燈作爲光源，如果使用閃光燈複製，必須配合使用 cc 或 cp 濾色片修正色溫，以平衡光源的色彩，但不可使用日光燈作爲複製的光源。

在鎢絲燈下複製，其曝光時間約在一秒，在電子閃光燈下複製，其曝光時間應爲 1／1000 秒，調整光源遠近、或光圈之大小，必先作一系列的曝光試驗，至適當的標準爲止。有時也可作印相法來試驗曝光，它的相反法則不規現象，可藉光源亮度、曝光時間，而使複製的幻燈片獲致良好的濃度。

複製幻燈片簡單設備：

135 相機。

55 mm 顯微鏡頭或 50 mm 標準鏡頭。

皮腔、快線、三角架。

鎢絲燈具。

片夾、cc 濾色片、cp 濾色片、2B 濾色片。

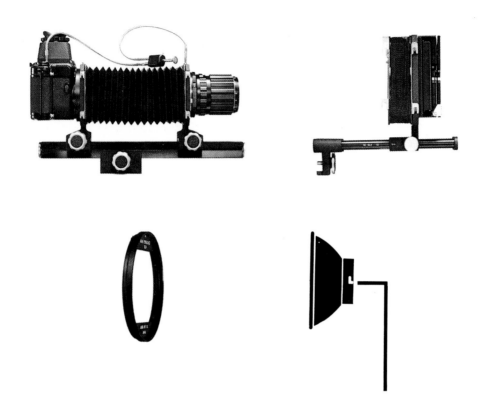

使用閃光燈與鎢絲燈之濾色片組合表

原稿軟片類別	閃光燈 5600K	鎢絲燈 3200 K
EKTA E-6	2B＋CC110Y＋CC20Y	2B＋CC35Y＋CC35C
EKTA E-4	2B＋CC110Y＋CC10Y	2B＋CC110Y＋CC10C
	曝光時間：1秒 光圈 f5.6—f11	

當色溫高低於 5600K 時應增加或減少 Y

不論使用閃光燈或鎢絲燈作爲複製光源時，相機上的

TTL 測光指數應設定 ASA 4°，配合濾色片作一秒鐘的曝光。

使用濾色片與曝光指數時均須隨其改變，它的改變須依下表調整：

原稿軟片類別	鎢絲燈 3200 K	閃光燈 5600 K
EKTA E-6	CC 50 G＋CC 90 Y	CC 90 Y
EKTA E-4	CC 40 G＋CC 45 Y	CC 10 M＋CC 100 Y

鑑賞與濾色片的使用

鑑償彩色透明片必須在標準光源 5000K 色溫之燈箱上觀看，全室全暗，來決定其濃度與彩色，是否與原稿顏色相同，下表提供改正色平衡的濾色片之組合，而促使色彩改正：

全部偏向顏色	應減少之彩色之濾色片	應增加之濾色片
偏黃 YELLOW	Y	M＋C
偏洋紅 MAGENTA	M	Y＋C
偏青 CYAN	C	Y＋M
偏藍 BLUE	M＋C	Y
偏綠 GREEN	Y＋C	M
偏紅 RED	Y＋M	C

調整上列濾色片組，應儘量減少使用濾色片張數；例如幻燈片偏紅，應減少洋紅和黃色濾色片，遠比增加靖色濾色好，濾色片組僅能包括減色法中之兩色，因三原色相加，而變成中性灰色，只延長曝光時間，而未影響它的色彩，因此欲減去中性濃度，須將最低濃度濾色片除

去，並從其他兩種顏色中除去相同的濃度；其方法如
下：

$$40C＋40M＋20Y$$
$$－20C＋20M＋20Y$$
$$20C＋20M$$

20C＋20M＋20Y 是為中性濃度濾色片，上兩列相減，即
為新濾色片組。20C＋20M＝20B
所以使用 20B 一樣獲得相同效果。

當我們使用濾色片組時，須注意下列二點：

由於不同濾色片的吸收光線特性互異，所以取代更換濾
色片，其結果並不一致。

使用濾色片組之片數，會同時改變濾色片之通光量，片
數愈少光線的反射量也愈少，而影像的光量的損失也相
對減少。

複製片的處理

複製片的處理與一般彩色軟片處理一樣；防高溫、防潮
濕，未經曝光的軟片，應密封置於低於 13°C冰箱內。已
經曝光的軟片應即送沖洗。

　黃、紫與深藍三種顏色是為減色法的三原色，以濾色
鏡能各自濾去減色中一種顏色，例如黃色可濾去藍色，
紫色濾去綠色，而深藍色可濾去紅色。

彩色紅外線軟片

柯達彩色紅外線軟片，是一種經過改良的彩色正片，規
格有十六厘米、三十五厘米及 4″×5″ 吋的頁裝片，在自
然光下須配用 No.12 號濾色片、透過紅、綠及紅外光的
濾色片，可獲致原色的改變顏色、謂之變色相，這種變
色相，在研究文物鑑定、航空測量、醫學研究以及文物
攝影都相當有用，亦提供其他特殊研究用途。

捲裝的一三五型片可在微弱光線下裝卸，十六厘米、及
4″×5″ 頁裝片，必須在全黑暗室內裝卸。

彩色紅外線軟片它的結構如下圖：

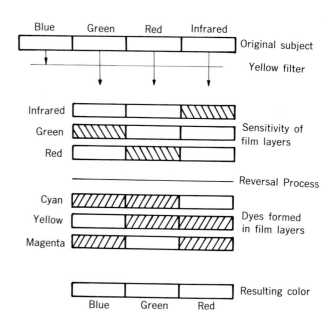

上層爲紅外光乳劑層、中間爲綠色層，下層爲紅色層，
經過藍、綠、紅及紅外光的透射感光後，它的第一層變
爲靑色、第二層變爲黃色、第三層改變爲洋紅色，所以
經過冲洗後的片子，它的顏色就會改變，也就是「變色
相」。

濾色片對紅外線彩色片之感應：
彩色紅外線軟片對藍光、紫外光特別敏感，因此之故須
在鏡頭前加 No.12 號濾色片，將藍色部份濾掉，12 號濾
色片是唯一適用於自然光的濾色片，如作特殊效果，改
用 No.8 濾色片、15 號及 22 號濾色片，但如果用在一般
科學研究，則選用 No.12 濾色片，使用的光源爲 3200K
～3400K 的鎢絲燈下使用；另搭配 cc20c 濾色片其效
果更好。
軟片超過規定使用期限、貯藏不當、光源色溫不標準，
冲洗不當等均會影響色平衡。

紅外線攝影 色相平衡， 所需配用濾 色片(鏡)	靖	由綠	轉變至	更洋紅
	靖 2	由黃	轉變至	更藍
	藍	由靖	轉變至	更紅
	洋紅	由藍	轉變至	更黃

cc 濾色片只限顯微攝影時使用，一般紅外線攝影並不常
用。

光源：

光源	使用濾色片	ISO 設定
自然光	NO.12	100°
鎢絲燈 3400 K	CC 20 C＋NO.12 或 CC 50 C ＋NO.12	50°

電子閃光燈閃光指數：

輸出功率單位(ppcs or epcs)	350	1000	2000	4000	8000
所需閃光指數	45	80	110	160	220

所需閃光指數包括濾色片倍數在內

CIBACHROME彩色

CIBA 彩色片，是用銀染漂白系統，爲偶氮染料，因它是
用彩色偶染劑，染料可以吸收較多光線，它並具有抑制
光線散射作用，另有掩色層，對比柔和、三原色平衡而
飽和，影像係由未曝光部份的染料所形成，而染料又無
粒子，因此它的解像力高，質地細膩，不需反轉處理，
只需將正片投射在 CIBA 上經過曝光後的彩色片；經

過顯影、漂白、定影即告完成，操作簡便，它有透明及 RC 感光片二種。以下簡圖示範冲洗方法：

1.調配藥液

2.檢視幻燈片

3.放大相紙爲塑膠面
正反正不易辨認，乳劑
面較暗，光亮白色爲背
面。

4.曝光

5.已曝光感光片裝入顯
影桶中，並注入顯影
液，顯影後將顯影液倒
出，該液中含有苯及二
酸有毒避免接觸，小心
使用。
裝片時藥膜面向內以防
損傷

6.注入漂白劑滾動四分
鐘，沖洗過程中此一步
驟很重要，液溫需在
24℃。

7. 滾動：來回作 180°
滾動二分鐘（顯影、漂
白、定影都要如這種滾
動法）

8. 定影

9. 水洗三分鐘，乳劑面
很脆弱，不可觸摸，待
完全乾燥後方可。

10.涼乾

CIBA 三色感光層的乳劑，每層各有二層，其中之一含有染料，而紅色層、綠色層、藍色層都不含染料，但對相鄰層含染料之紅感光層加靛、綠感光層加洋紅、藍感光層加黃染料（加20%）層之漂白影響，並富增感作用，它的結構圖如下：

1.超級塗布層（保護作用）－－－－－ 此層較薄
2.藍色感光層（無染料）－－－－－- 此層較厚
3.藍色感光層加黃染料 －－－－－- 此層較厚
4.自動掩色層（隔離層）－－－－－- 此層較薄
5.綠色感光層（無染料）－－－－－- 此層較厚
6.綠色感光層加洋紅染料 －－－－- 此層較薄
7.隔離層 －－－－－－－－－- 此層較薄
8.紅色感光層（無染料）－－－－－- 此層較厚
9.紅色感光層加靛染料 －－－－－- 此層較厚
10.紙基或多元酯基(Polyester)－－－ 此層特厚
11.背層 －－－－－－－－－－ 此層較薄

它的掩色位於藍、綠層之間，含有膠狀銀，藉曝光和顯影作用，自動形成掩色層，控制黃色染料之漂白而改進色彩，減低對比。

以藍色光源曝光時藍色層中黃染料之移除，係直接受曝
光的結果，間接自動掩色。

當以白光為曝光光源，其藍色上層之感光層受了洋紅及
蜻色二層中逸出碘離子，而黃色染料層被全部除去，因
而藍光與白光同等亮度下曝光，其感光感度，藍光高於
白光。

彩色軟片儲存

所有彩色片，都不易保存，溫度、濕度、有害氣體等都
會影響它的品質，以及它的感光乳劑，更會使顏色改變、
褪色，以及他的感光速度的改變，所以對它應該小心處
理，作適當的貯存。

凡未經使用的彩色軟片，應防止過高的濕氣，它對彩色
軟片品質影響極大，可用錫箔紙密封，裝於紙盒內或塑
膠罐內，保持相對濕度應在 40～50％之間。

防止高溫、熱氣、強烈陽光照射，不使用的軟片，應置
於 12.5℃以下的低溫度最為理想。在攝氏 24℃左右的溫
度時，應存放在冰箱內，如果是特殊的軟片，應放存於
攝氏零下 30°～40°之冷藏庫內。

從冰箱取出之底片使用前，定要回溫一段時間，下表列
以供參考使用：

軟片類別	-4℃回溫時間	-38℃回溫時間
120 捲片	½小時	1小時
135/100 ft	1小時	1½小時
10 張盒裝	1小時	1½小時
50 張盒裝	2小時	3小時
16 mm	1小時	1½小時
35 mm/1000 ft	3小時	5小時

對汽機車之廢氣、樟腦丸、甲醛、一般殺蟲劑、X光等
均應避開。

彩色文物片保存及褪色復原

故宮博物院文物彩色透明片，多已儲存三四十年以上，一些貴重文物圖片資料，部份已開始有若干程度的褪色，使得這些寶貴文物資料，使用上受到相當的限制，這些彩色資料透明片,有的是柯達的 E-1,E-3,E-4 所沖洗的愛泰康軟片，經過長期保存、使用頻繁，經過印刷的強光分色等，致使這些彩色文物片的乳劑染料褪色、彩色反差降低。

文物彩色片的保存，及染料褪色之回復舊觀等問題，是底片保管者，攝影者所最關切的，針對上面二個問題，首先應對彩色軟片褪色的原因、保存方法，作深入的研究與認識不可。

今日的彩色軟片，在品質上、耐久性上，不斷的改良，已有了很大的進步，但它的發色主要是靠染料、色素而成的影像，因此它是有一定界限的，關於彩色片褪色的原因，各方面曾有種種研究，大約分爲光褪色與暗褪色二種原因：光褪色的原因是受紫外線的照射，而使染料色素分解，或者經長期展示，強烈光線照射所造成的；暗褪色的原因，則是片子受了濕度、溫度以及空氣中的有害氣體（如亞硫酸氣體等）所造成的，有時也由於軟片的冲洗不當，藥劑的濃度不夠，水洗不充分等而引起。

有些國外博物館對彩色軟片的保管，有的採用空氣調節系統裝置，有的採用冷凍庫的保存，也有的以充氮氣之密封容器等保存法，使用以上的各種方法，其效果都不錯，其成效只屬於研究階段。

國外有的博物館，也採用紫外線塗佈法，是以紫外線吸收劑塗佈在彩色透明片的表面，或者塗佈一層紫外線吸收網於彩色透明片表面上。還有的裝上具有吸收紫外線

的玻璃鏡框等等處理方法。

褪色復舊的方法甚多，手續較爲繁複，費時、費工、費錢，都不理想，也不經濟，常被使用的方法，只有柯達的掩色法復舊較爲適用，其它方法亦可採用，茲述於後：

A 三原色分解法

以銀影像三色彩影像版製成印刷，此法特注重油墨的選擇，由於公害所限，一些耐久性的油墨，使用已受到限制。

B 加濃度補色法

此法只限於彩色軟片褪色比較輕微的片子爲之，以色澤偏差補正，以恢復原來本色。例如稍微黃色褪色片子，使用黃色濾色片，估其濃淡增加之，重新冲洗。

C 分析版法

藍色版用紅色曝光、紅色版用綠色曝光，黃色版用靖色曝光，然後重疊冲印，在原理上，這三次曝光，便能使彩色影像重生，但在版面上須作有效的調整。

D 銀影像版復原法

因所有彩色軟片，都是由染料色素所形成的，經過長時的貯放使用，免不了褪色的可能，爲了作長期的保存，則以分解銀影像版較爲合適，就是以銀影像的壽命來取代顏料，銀影像的發明一百五十年來，已受到了肯定。不用時可將銀影像貯起來，到用時可依此系統化，而印洗彩色影像。

E 掩色複製法

此法是使用柯達 6121 彩色愛泰康片，製作一直接印相出未修正的複製片，複製片上顯示出與原稿相同之褪色部份，或染料褪色部份，透過特殊三色分別曝光，以白光曝光法將褪色之原稿回復與複製片相同的色彩來。

掩色法製作程序：

　一、測出原稿之濃度

　二、直接印相製作掩色片

　三、三色分別曝光

　四、將原稿與掩色片重疊在一起

五、使用三色濾色片，分別作適當的曝光

六、YMC 三色分別曝光

七、E-6 冲洗

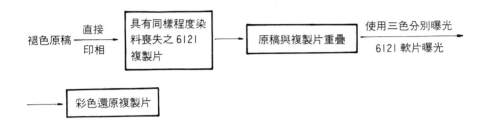

白光複製掩色法

柯達愛泰康複製片 6121 型同樣以掩色片及複製片二種
角色。

閃光燈複製掩色法，是利用淺色或低濃度的掩色片，重
新組合原稿中失去的染料。以 6121 複製軟片，透過重疊
之原稿，與閃光燈複製掩色片曝光，而複製出已回復原
來色彩之複製片。

複製過程表：

褪色原稿→閃光燈複製掩色片 6121 → 6121 →軟片白光
曝光→回復還原色彩之複製片

彩色的複製，偶而也會遭遇困難，造成複製色彩的不正
確，而影響彩色再生，如某些色彩無法眞實的複製成功，
追究原因，都是紫外線的反射到其他可見光譜中去的原
因，除藍色外，而其他顏色在視覺上，都會感覺彩色中
性化了。過高的紅外線與紫外線的亂反射時，使用柯達
雷登 70 號濾色鏡來分辨及確定它。

色彩

彩色對人類的心理感覺,影響很大,一般人對色彩都會直覺的引起反應,所以人類對色彩的感受並不完全是生理作用,但也有些是心理因素,例如見到橙色就會感覺溫暖、刺激,青色就會感覺寒冷,不同顏色對人類有不同的感受,這也是色彩對人的聯想作用。

任何顏色的形成,都是由色相、明度、彩度三種特性所組成:

色相

由紅、黃、綠、青、藍、橙、紫等不同顏色,將它們區分出不同的色調,就是它的不同色相,各不同的色相,都具有它的特徵和屬性,如見下面十二色相環,即可看

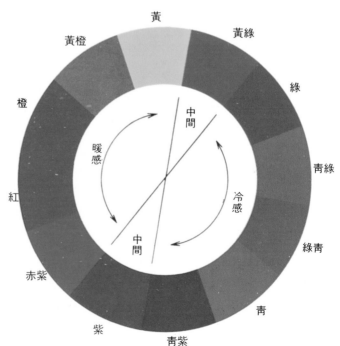

出那些色相是屬於色相環中是冷調、暖調、中間色調。

明度

明度是指顏色的明暗度，色彩中明亮度最高的顏色是白色，最暗的是黑色，紅色加上白色，在色相上它仍然是屬於紅色，但它的明度就高了一些，如加上黑色，仍是屬於紅色，其明度就降低。

左圖明暗的對比

彩度

彩度是指顏色的鮮明程度，顏色的鮮艷，稱爲它的彩度高，單色、純色的顏色彩度高，如加上白色、灰色或黑色，其結果的明度即會改變，愈是加多，則其彩度就會愈降低。如下二圖的彩度對比、色相對比圖：

彩度對比

色相對比

色彩的感受

冷暖色的感受

在十二色相環中由赤色到橙黃的紅色系列，是屬於暖色，於色環之相對位置的藍色系列，由青到綠色是屬於冷色，假使顏色的彩度高，其冷暖的感受就會愈強。

色彩大小的感受

一般而論，暖色系列的顏色，會令人有大感受，也可稱之為膨脹色，冷調色則會令人有小的感覺，也可以稱之為收縮色。

在拍攝景物，要強調主體有量的感覺，以採用暖色調之背景，作為陪襯。

色彩的對比

在色環上，其相對應的二個顏色，互為互補色，如將它們放在一起，就會產生強烈的對比，也就是色相對比，例如紅與綠、黃與紫相配，皆會有強烈的對比，及刺激的效果，同理也有明度的對比和彩度的對比，於對比之下，明亮度高的顏色愈顯明亮，明度低的即相反，彩度高的顏色會感覺它是很艷麗，彩度低的，也就相反了。

配色

每種彩色都具有它的特性，有的不同顏色互相搭配在一起，就會令人愉快悅目的感覺，但有的互相搭配在一起，則就適得其反，這是配色是否適當的緣故。

在選擇搭配時，應該朝著令人有種簡樸、俐落、不刺眼、愉快悅目的感覺，所以在配色應適中，對比不可太強或者太弱。

色彩由於不同之排列組合，其結果所引起人們的情緒感受，常因人而異，所以顏色的搭配確實不是一件容易的事；一般而論，在色輪上，倒可以找出各種顏色彼此搭配的效果，較為調和，在文物照相中，使用強烈對比，或艷麗的色彩，並不會形成一幅好的照片來，會令人眼

花撩亂，俗不可耐，好的搭配，往往會得到神奇的效果，
更會使人眼睛一新的感覺。

色彩

攝影者對光的認識並不算夠，仍須對色彩應有一種本能
的感應，能夠知道這方面的知識，對日後專業攝影工作，
會極有助益。

色彩的基本原理，是所有的光都是由紅、綠、黃三原色
組合而成，將這三原色相加在一起，叫做加色法，這種
加色法，在攝影上較少應用，但在攝影上應用最多的為
三色相減的減色法，將三原色中之不需要的顏色除去，
餘下的就是需求的顏色。

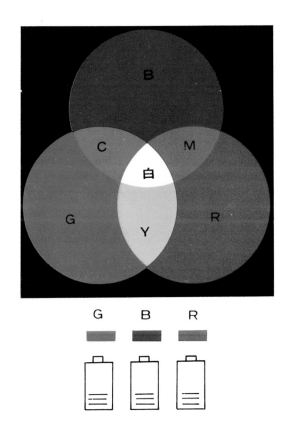

彩色三原色加色圖

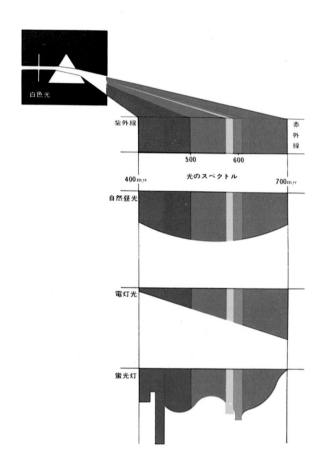

右圖為光之分析圖
稜鏡把光分開為各種色
光，在光譜中，接近藍
色之一端折射率比紅一
端較大，如再用一塊稜
鏡也可將分散的聚在一
起再生白光。

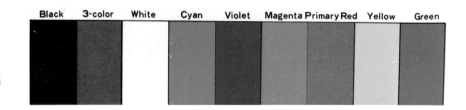

彩色色標

黃、紫與深藍三種顏色是為減色法的三原色，以濾色鏡
能各自濾去減色中一種顏色，例如黃色可濾去藍色、紫
色可濾去綠色，而深藍色可濾去紅色

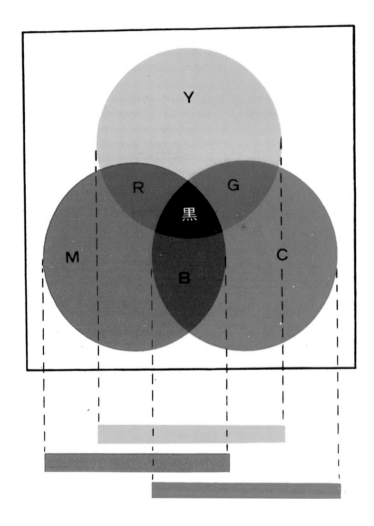

彩色三原色減色圖

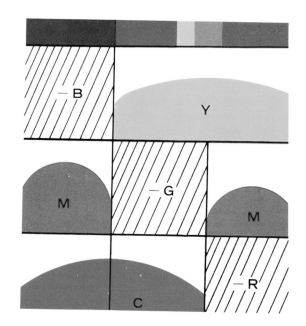

B＋G＝C
B＋R＝M
G＋R＝Y
B＋G＋R＝白光(色)

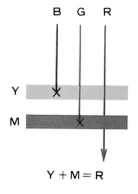

Y＋M＝R

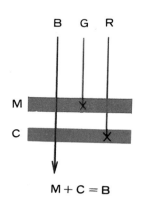

M＋C＝B

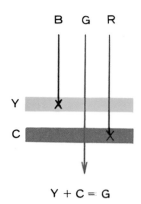

Y＋C＝G

三色和諧（彩色和諧）

攝影者對彩色的搭配，能夠使得影像得到平衡，比例適
中，色彩關係是對比，色環中任何兩種顏色用在一起，
都會促使平衡與和諧，例如黃對紫、紅對綠、藍對橙而
二者彼此互補，依此原則，一對補色完全混合而後，即
得灰色，強度相同的紅和綠兩色相加也可得到中和效
果，因為二色在色環上的位置相對，所以灰色為色環之
中樞點，亦為彩色之平衡點，例如黃和紫色搭配，會產
生兩種和諧，紫比黃暗了很多，故須以３：１之比例來
平衡，再如一份橙色能平衡兩份藍色，而紅與綠可以等
量平衡。

依照彩色和諧搭配之比例，其補色最理想平衡是紅與綠
為１：１、橙與藍為１：２、黃與紫為１：３。

 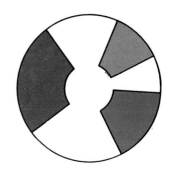

顏色的搭配並不一定只限兩種顏色，也適於兩種以上，
只要各種顏色相配合後成為灰色，就能彼此和諧，其顏
色搭配比例可任意調整，亦可與中間色搭配。

灰色系列色，很適合於文物攝影的背景色，由於它具有
特殊的地位，它並具有安定的性格，另有緩衝的性能，
在建築上它為石頭色、水泥色彩，在光的立場它是物體
的陰影，但是灰色也有其不好的一面，使用不恰當，就
不會引起注意力和興趣，通常都應和其它的顏色一起使
用。

幻燈片製作

柯達微粒 SO—279 彩色幻燈片,是彩色負片作幻燈片或用來製作彩色反轉幻燈片之用的一種軟片。

單色、淡彩色的幻燈片投射在深黑色或者彩色銀幕上,會使影像生色而突出。

製作簡易,由彩色負片或中間負片製作,所以它能將色調反轉,如以它來拍攝線條,完成之幻燈負片置於黑色之背景上,即呈現透明的線條,在鏡頭加上各色濾色鏡,亦能拍出各種顏色幻燈片。

以 3200 k 鎢絲燈作光源,曝光指數設定為 ASA8°,並以入射式測光,作正確曝光,如果背景須要顏色,可加各種顏色濾色片,並須改變曝光,須在 1 秒至 8 秒間作試驗曝光。

需求背景顏色	濾色片	曝光增加倍數
深藍	黃	2
靛	紅	4
綠	深洋紅	4
紅	淺藍	4
橘紅	靛	4
黃	深藍、綠	4
洋紅	深綠	5
黃褐	深藍	4
深紅	不加	0

另外還可以用 135 mm 相機作一般傳統式拷貝,光源也用 3200 k 鎢絲燈,用 C—41 沖洗,所拍出之效果濃度一致。

柯達泰康 160 型燈光片與愛泰康 200 日光型片

用 C—41 沖洗,所得是負片,在鏡頭上加各色濾色片,

可獲各色，作爲背景。

如加黃色濾色片→改變爲深藍色

如加淺紅濾色片→改變爲藍綠色

如加淡綠濾色片→改變爲洋紅色

如加淺洋紅濾色片→改變爲深綠色

如加淺藍濾色片→改變爲深褐色

200 型軟片，曝光時間由 1/1000 秒至 1/10 間都不會發生偏色現象。

由黑白片製彩色幻燈

用 Kodalith ortho Film 6556 Type-3 軟片，先攝成黑底白字，它係高反差軟片，適合文字線條負片製作，感光度很低，可在紅光下作業，它的曝光指數 ASA 8 度，作一系列試驗曝光。

以獲最佳效果，柯達 5069 型高反差拷貝片，也可以同樣製作，使用 Kodalith 顯影劑沖洗，該劑分爲 A、B 貯藏液，沖洗時，以 1：1 調配爲工作液，即刻使用，否則數小時即行氧化失效，沖洗完成的片子，如欲染色，在定影液中不可過度，待片乾後即可浸入於水溶性之透明染料中染色。

黑白軟片反轉製作法

將拍好之軟片，經過反轉顯影之處理後即爲正片，處理過程：顯影、水洗、漂白、反轉顯影、定影、水洗。

第一顯影時間不可過長，過長的時間會使濃度降低而損失強光部的細微部份，減少顯影濃度即隨之增加，所以第一顯影必須合乎規定。顯影後即行水洗二分鐘至五分鐘。漂白十五秒，並須不斷攪動，然後再水洗二分鐘，以上程序須在全暗之暗室內處理，水洗過後即可在完全燈光下作業，水洗定要清潔完全，(反轉處理爲 FD-72) 入浸在反轉處理液約 8 秒左右，以溫度高低而定反轉時處理時間，再水洗半分鐘，最後定影五分鐘，水洗半小時即告完成。取出入浸於 photo－Flo 液內片刻，以防水斑發生。

Kodachrome

Kodachrome 軟片粒子細，色彩艷麗，不易褪色，原先設計是專供給一般業餘攝影者使用，沒有正確的色平衡控制處理，色彩發色極為豐富，強飽和度，而使色彩之表現趨向假色，它並不能忠實表現顏色。Ektachrome 軟片，它是屬於專業性軟片，提供忠實的色表現，每一批軟片出廠前，都經過總廠作過測試，以期達到標準正確的色平衡後，經過冷藏處理，然後才送達使用者手中使用。

彩色片修整法

彩色正片都會有變色的現象發生，常被用來整修變色的
片子方法，以色濾法，將濾色片和變色片子重疊一起，
選擇適當濃度濾色片，作色彩補償。

將變色的軟片放於稀釋的染料中，亦可獲得同樣效果，
染料的濃度比眼睛看的顏色稍爲濃一些爲宜。

使用活性液體修整劑(photo Maskoid)，塗佈於正片乳
劑面，待乾後，即行浸入稀釋的染料溶液中，取出即將
它浸入 photo Flo，5、6秒鐘，即可晾乾。

當正片太黑，而且失去色平衡，可用分別漂白及染料修
正，它是分別使用三個漂白劑，使三色層的染料等量減
少，使用漂白劑時要先使用黃色漂白，在作下步前水洗
五分鐘，在全部作業完成，則需要洗滌十分鐘。

黑白軟片修飾法

黑白軟片的修飾工夫，是除去有瑕疵的地方，變爲美化。精於此道者，多以技巧，勤於練習，日益求精。其修飾方法不外下舉幾種：

1. 以整修刀修去片上之光斑點。
2. 以金鋼砂紙，輕輕自左向右輕輕磨擦。
3. 棉花棒沾減薄劑輕輕擦揉底片，至所需濃度爲止。
4. 以柯達梅氏減薄劑(Kodak Farmer's Redeccer)來減弱底片中之化學成份。
5. 用填補膠塗去不需要部分（填補膠有黑紅二色，黏性大，易溶於水)。
6. 用底片修飾油(Retouching Fluid)先潤飾底片，再以 2 B、3 H 鉛筆分別修整。
7. 用染料加深底片的濃度。(Kodak Crocein Scarlet)

彩色正片在曝光完畢後，應立即施行沖洗，若擱放日久，
於顏色將有變化。

彩色正片的沖洗在需求的條件上比黑白軟片要嚴格的
多，暗室的設備應該較為完備，沖洗器具須絕對保持清
潔，盛各種藥劑的溶液罐不可互換使用。

認識 E-6 的基本的幾項沖洗步驟程序，將有助於沖洗的
操作及防止不必要的錯誤，而對沖洗正片顏色的正確，
至關重要。

A 第一顯影：

它是化學還原作用，使底片中已曝光之鹵化銀還原為金
屬銀而成為銀粒之負影像，這種負像包括三層分色重疊
的分色影像（紅、綠、藍）感光層，分別形成在三層乳
劑上，第一顯影為整個沖洗過程中要求最為嚴格，如溫
度、時間、攪動，都須小心控制，並防止藥液污染，否
則會影響其濃度、反差以及色平衡等。

B 水洗：

為防止第一顯影液被帶到下一道藥液裡去，並停止第一
顯影繼續顯影作用。

C 反轉處理：

它是使第一顯影所剩餘未還原的鹵化銀產生反應，它的
作用猶如曝光。

D 彩色顯影：

在第一顯影時所剩餘的鹵化銀還原成金屬銀。
當金屬銀在乳劑中形成時，已氧化的彩色顯影劑即會與

彩色偶染體作用，而形成染料，每一層乳劑均有特定的偶染體，（黃、洋紅、靛色染料均各自形成於乳劑中）這道藥力為酸鹼性。

E 調整處理：

此步作用是使第一顯影與彩色顯影所得的金屬銀粒子，擬在下一步驟漂白時氧化成鹵化銀，同時防止彩色顯影液被帶到漂白液中，以保持漂白液中的酸性。

F 漂白：

漂白是使顯影過程中所得之金屬銀，漂白成鹵化銀，以後才能在定影時使他除去，漂白液疲乏時，金屬銀會轉變成銀鹽，但漂白液若與空氣接觸時會使漂白力量重新活躍，此種返老還童作用，可藉空氣攪拌來促成。

漂白液的氧化不當、漂白時間不適當、溫度過低、帶入的調整液太多、藥液太稀等，將會導致金屬銀有殘留現象、紅色濃度偏低，（即靛染料形成不足），片基底部偏黃，（即藍色濃度偏高）。

G 定影：

定影可使軟片中之鹵化銀變為可溶性的銀鹽，大部份的銀鹽都會留於定影液中，若漂白劑藥力疲乏會導致靛染料不足，接觸空氣過多，氧化快均會使它作用降低。

H 最後水洗：

為去除任何殘留的定影劑與鹵化銀的錯鹽等。
水洗不足影響影像變化而褪色變色。

I 穩定：

穩定液中的潤濕劑，專為改善染料的穩定性，並促使軟片乾燥均勻，更可防止水漬發生。

E-6 的管制

為了獲得高品質的彩色正片，必須按照規定，嚴格按步操作。

■注意溫度：

溫度的控制極爲重要，一定合於規定的誤差範圍之內，如第一顯影的溫度應在±0.3°c 上下範圍之內，彩色顯影之溫度誤差應在±0.6°c 上下之範圍內。其他藥液可在33～39°C之間。

■嚴守時間：

絕對在規定的時間內操作，不可有誤。

■適當攪拌：

爲使正片獲致良好效果，適當的攪拌是絕對需要的動作。

■調配藥劑：

E-6 是濃縮液，須調爲工作液時，應求精確的量出其藥量與水量。

■儲存藥劑：

藥劑的儲存應按規定期限，不可超出規定期限。儲存藥劑時亦應密封，防止氧化作用與藥力蒸發。

藥劑儲存壽命如下表

工作液	已用	未用
第一顯影液 反轉處理液 調 整 液	4 週	8 週
彩色顯影液	8 週	12 週
漂白、定影液	24 週	24 週

■水洗

兩道水洗必不可缺之步驟，它之流量、水洗時間、水溫，以及攪拌均應依照規定管制。否則將導致正片之色彩不平衡，染料不穩定而變色。

E-6 沖洗失誤之因：

藥劑調配不當、沖洗程序錯誤、溫度、攪拌、水洗、藥液污染等，都會導致失誤的因素；下表列出原因及失誤現象：

軟片失誤現象	錯誤可能原因
最高濃度偏高 （無影像）	第一顯影與彩色顯影沖洗時顛倒遺漏第一顯影
全片濃黑	第一顯影時間不當 溫度過低 顯影液被稀釋 加入彩色顯影液
全部稍淡偏藍色	第一顯影液被定影液污染
全部濃度失調	第一顯影的時間、溫度、攪拌未能配合
片色偏藍	反轉處理液太濃 彩色顯影液鹼性過低 藥液調配錯誤
偏靖	第一顯影液和彩色顯影液補充不足
偏黃	彩色顯影液鹼性過高 調配藥劑錯誤（如彩色顯影液調配時只用 A 包）
藍綠濃度偏低	彩色顯影液被第一顯影液污染
黃濃度偏高	彩色顯影液被定影污染
藍、紅濃度高	彩色顯影液補充液太稀
偏綠	反轉液疲乏，軟片被綠色光感光，反處理和彩顯影過程中加用水洗。
很黃	軟片透過片基曝光，第一顯影時露光

| 髒污 | 穩定液太髒
其他藥液被污染
穩定液太濃 | | |

E-6 沖洗程序表

下列表內每一步驟必須精確小心，每一步驟都包括滴水
時間在內。

沖洗處理過程

過　程	附　註	溫　度	時間(分)	總時間
1.第一顯影	前三項步驟	38±0.3℃	6	6
2.第一水洗	須於全黑暗	33〜39℃	2	8
3.反轉處理	狀況下處理	33〜39℃	2	10
下列步驟可於一般室內燈光下操作				
4.彩色顯影		38±0.6℃	6	16
5.調整處理		33〜39℃	2	18
6.漂　白		33〜39℃	6	24
7.定　影		33〜39℃	4	28
8.最後水洗		33〜39℃	2	30
9.穩　定		33〜39℃	½	30½
10.烘　乾		60℃以下		

光源

拍攝文物照或其他攝影，不論是自然光或者人造光源，
都可供給拍攝光源之用，但文物攝影都在室內多採用人
造光源，在使用光源之前，對光應該有所認識，它的原
理和光的現象必先深入了解，在日後使用上將會得心應
手。

光它是一種能量(Energ)與加瑪射線(Gamma-Rays)、
紅外線、無線電磁波等同屬於放射性的能量，在物理上
謂之電磁射線，此一能量，有其共同之處，它們的速度
一致，無論可視光線、不可視光線（紅外線、無線電波），
都是每秒三億公尺的高速度放射，這種速度與波長、頻
率相互關係，為頻率乘波長等於光的速度。

光速＝波長×頻率

由它們彼此關係來看，即斷定它的頻率愈高，波長愈短，
頻率愈低，其波長愈長，加瑪線在這類射線當中它的波
長最短，但它的幅射性及穿透能力最強，而無線電波的
波長最短，故而無幅射性，波長也最短，從下表可看出
各類電磁波之分佈：

波長 （單位為 NANOMETERS*）

10^{-3} 10^{-2} 10^{-1} 1 10^1 10^2 10^3 10^4 10^5 10^6 10^7 10^8 10^9 10^{10} 10^{11} 10^{12} 10^{13}

X光　　紫外線　　紅外線　　　標準廣播

加瑪射線　　　　肉眼　赫芝電波、包括電達、
　　　　　　　可見光線　電視及無線電

I ANGS TROMUNITIMILLIMI RON　I／50,000吋　公厘　吋　公尺　公哩　哩

＊一單位之 NANOMETER 等於一百萬分之一公厘

上面列表即可知道眼睛所能看到的光線波段，介乎紫外線（UV）與紅外線（IR）之間，它們的波長大概從400（mu）毫微米到700（mu）毫微米之間的光波波段，通過人類眼睛，再傳遞到視覺神經以達大腦，因而產生視覺，感光乳劑製作就是對三波段的作用而設計的。

眼睛對顏色的感受很敏感，基本上光線可分為紅、綠、藍三原色，再從下面表亦可看出這三原色之光線的分佈，從400（mu）毫微米到700（mu）毫微米之波段，約可分為三個波段，波段較長者從600毫微米到700毫微米段較近紅外線，波長較短者從400毫微米到500毫微米者，較為接近紫外線，距離紫外線者，其光線呈藍色，距離紅外線較接近者呈紅色，介乎500毫微米到600毫微米的波段者就是綠光顏色，一般彩色軟片的乳劑設計，就是根據此三種顏色，由於紅、藍、綠光的強度不同，所以軟片的乳劑對光產生感光的程度也不一樣。

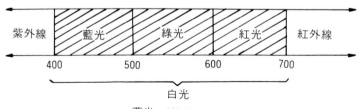

上面對光線有了約略的概念之後，對燈光的使用上，必能配合各種攝影的特性，或採用強光、或弱光、或濃、或淡以發揮各類影像的個性，作適當的運用，以達到最佳的效果，而製造出自然而生動的光線。

光的連續性

自然日光、鎢絲燈、石英燈都是屬於連續光，閃光燈放電發光，其光線是利那的閃光，眼睛很難覺察。

光的方向

光的方向與光源、主體、攝影機三者都有密切的關係，光源照射強弱、照明角度之寬窄與陰影輪廓、密度、反差等也會相互影響。

光源

所有的光線都可用來作為攝影的光源，日光、人造燈光都可用來拍攝影像，但在專業攝影者在光源的選用上，多以室內人造光線為主，因為室內人造光線易於控制，色平衡也不會被其他色光所干擾，易將物體的形狀、色彩逼真的表現出來，主體之位置、相機角度，並以燈光的運用技巧，拍出立體生動的影像。

常被使用的人造燈光
Ａ鎢絲燈

鎢絲燈爲連續燈光，使用此類燈光時，主體的反差、濃度很易看出，而且更容易控制正確的曝光，依照所需，於鏡頭快門、光圈的大小作適度調整，使景深的長短獲得良好效果。

連續燈光供給不斷的長久照明，也提供有效的光線，它的壽命較短，輸出色質和亮度都很穩定，是一種理想照明工具，適於不同用途，色溫有 3200K 及 3400K 二種，它雖然是一種理想的照明，但也有他的缺點，因長久使用，它的輸出光亮度會逐漸減弱，色溫亦隨之改變，電壓對燈光的色溫也有影響，詳細列表於後作爲參考：

伏特(V) 燈光種類	80 伏特	90 伏特	100 伏特	110 伏特
500 瓦(W)攝影專用燈 （反射罩型）＋描圖紙	2740 K	2850 K	2990 K	3080 K
500 瓦(W)散光反射燈泡 ＋描圖紙	2750 K	2880 K	2980 K	3090 K
西德製 500 瓦(W)FOBA 攝影燈泡（反射罩型） ＋描圖紙	2750 K	2870 K	2970 K	3070 K

燈泡內部反射的光線可均勻的擴散到一個很大的範圍內，其涵蓋角度約在 120 度左右，它有散光及聚光兩種類型，各具特性，宜依用途選用。

B 石英燈

石英燈體積小輕便，它是鎢絲燈泡內充滿鹵素（通常所充鹵素多爲碘）的石英玻璃管中，石英燈的壽命約在兩百多個小時，價格比其他燈具昂貴，但卻可有效控制照明，新型石英燈，其光射角度可以對焦，亦可調整光線的散射與聚射，另配以各種遮光門片，可以按裝於燈具前，如不用遮光門片時，可以改用傘型石英燈及反射型燈。此類燈光雖然具有很多優點，但用在文物攝影上較爲不適合。由於它的光熱度太高，紫外、紅外光稍高，

有損文物顏色，尤對書畫不相宜，使用反射照明可以避免它的缺失。

可變焦石英燈

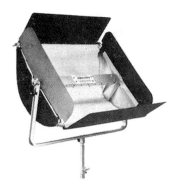

強光反射石英燈

傘型反射式石英燈

閃光燈

在專業攝影室內,鎢絲燈大多被閃光燈取代,因為它燈
光效率高,閃光時間短,光色極似日光,色溫穩定,閃
光的強度和時間很固定,只要知道燈光到被攝體之間距
離,即決定曝光了,但是如果想最大景深,一般輸出力
小的閃光燈,就不能達到這個目的,可改用大輸出力的
閃光燈或者多次曝光,也可獲致同樣效果。

它並能以高效能變換光線,在極短時間內使軟片能馬上
產生潛影。

無論何種燈光,使電能變為光線效能是很重要之因素,
光的輸出甚於電能輸出,如瓦特(Watts)或〔Watt/s

（秒）〕表示電能輸出之多寡，每瓦特（Watt）之流明或瓦特／秒之流明數，就是表示光線輸出的能力。

閃光能的連續性很重要，當燈光開關開時，容電器已貯藏好了電力，經由閃光電線傳達到閃光管內，閃光管內氣體就會產生電離作用，因而使光管發光，發射光線持續期，是指被照體在軟片上的感光時間，其所受閃光的持續期，被攝體對光的反射程度以及軟片的感光寬容度，和明暗的對比度等因素，有時也因傳送電力到閃光管的容電器容電力調低、閃光燈頭電線較短、閃光管過短之故。

閃光燈的效能常以最佳光圈，在不同的快門速度下作試驗，由於它經過整理作用，在一定電壓下發光強度及色溫應保持穩定，因為是瞬間強度閃光，而不受快門影響，發光雖然經過調整，而色溫也不會遭受影響，只須調整機身上的光圈、快門，設定之後配合所需，調整閃光強度即可。

> 閃光燈具

■散光燈

散光燈光線射出範圍面積廣，燈前加柔光罩，可將光線變為柔和，但對其強度會稍為減弱。

聚光型閃光燈及散光型閃光燈

■聚光燈

光線照射角度極窄,照明反差也很大,涵蓋角度多為
65°。

■柔光燈

柔光燈今日多為方型柔光燈箱,內部塗上白色反光料,
並附有擴散器,光線柔和,照明平均,特別適合靜物拍
攝,並可消除大量陰影,涵蓋角度 60°～90°。

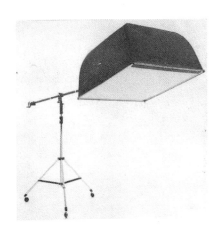

柔光型閃光燈

■蜂巢導光燈

蜂巢導光亦是柔光燈的一種,可作變層次以及照明角度
使用。

■傘燈

傘燈有透射型、中銀反光及白色反光三種型式，各具特性，直徑約 70 公分左右，大區域照明。

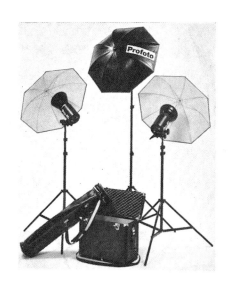

■電瓶

具有極短回路時間、穩定的電壓能力、能量的分佈及控制的能力，方為理想的電瓶。

閃光燈曝光指數

閃光的指數在閃光攝影極爲重要，知道它的指數，才可以正確的決定它的曝光值，其曝光數值的求法，是以閃光燈指數除以閃光燈至主體間的距離：

$$f = \frac{閃光燈指數}{閃光燈至主體間距離}$$

閃光燈輸出光量單位標準是以國際標準學會 ISO (International Standard Organisation)，有效燭光／秒爲測定單位，知道燭光／秒即可尋求出正確的曝光指數：例如光量輸出爲 1000 軟片速度爲 ISO 64°，它的閃光指數應爲 55。每種閃光燈都附有使用說明，下面列表說明它的指數。

閃光燈的閃光指數

日光型軟片的 ISO.ASA 感光度	光束—燭光—秒的光量輸出單位									
	350	500	700	1000	1400	2000	2800	4000	5600	8000
公尺距離 10	13	16	18	22	26	32	35	45	55	65
12	14	18	20	24	28	35	40	50	60	70
16	17	20	24	28	32	40	50	55	65	80
20	18	22	26	32	35	45	55	65	75	90
25	20	24	30	35	40	50	60	70	85	100
32	24	28	32	40	50	55	65	80	95	110
40	26	32	35	45	55	65	75	90	110	130
50	30	35	40	50	60	70	85	100	120	140
64	32	40	45	55	65	80	95	110	135	160
80	35	45	55	65	75	90	110	130	150	180
100	40	50	60	70	85	100	120	140	170	200
125	45	55	65	80	95	110	135	160	190	220
160	55	65	75	90	110	130	150	180	210	250
200	60	70	85	100	120	140	170	200	240	280
250	65	80	95	110	130	160	190	220	260	320
320	75	90	110	130	150	180	210	250	300	360
400	85	100	120	140	170	200	240	280	340	400
500	95	110	130	160	190	220	260	320	370	450
650	110	130	150	180	210	260	300	360	430	510
800	120	140	170	200	240	280	330	400	470	560
1000	130	160	190	220	260	320	380	450	530	630
1250	150	180	210	250	300	350	420	500	600	700
1600	170	200	240	280	340	400	480	560	670	800

（所有閃光指數是指反射器 R 65°, ISO100°全光能和 2 公尺距離。）

每一廠家閃光燈曝光指數都不一樣，欲獲正確曝光指數，應先以 1/60 秒速度，每半格光圈，作一系列試驗曝光，從中選出最佳一種，用這最佳一種 f 值乘閃光燈至主體間距離。例如距離為 8 呎，光圈 9.5，則 8 ×9.5＝76，其最標準閃光指數為 76。

閃光燈有效閃光持續時間約為 1/1000 秒，所以閃光燈是屬於高速度閃光。

閃光燈的同步設計之標識為「x」，即它快門全開之後，閃光燈才會閃光，由於它之閃光持續性短暫，即使快門再快也比不上閃光燈的持續時間之短，一般葉式快門配合「x」同步，任何快門均適用，但使用焦點快門祗能用 1/60 秒，甚至再快再慢一點速度亦可達到同步效能。

閃光燈光質

閃光燈的光質，在光譜上和日光很接近，都是在 5500k 到 6500k 之間，使用軟片對象都是日光型軟片。

閃光燈光源輸出力的不同對色溫的影響列表如下：

瓦 特(W)／秒(S)	300	600	1200
K	5800 K	5780 K	5750 K

閃光燈散光片之有無及其反射罩之不同對色溫之變化表：

閃光燈的種類 散光的有無 及反射罩之不同	直接式	白色反射傘	黑白相反射傘	銀質反射傘	白色反射箱
無 散 光	5950 K	5750 K	5800 K	5850 K	5250 K
距 光 源 30 公分處設散光片時	5600 K	5650 K	5700 K	5750 K	
散光片色佳燈光	5700 K	5600 K	5650 K	5700 K	5050 K

閃光燈色溫改變之原因

閃光燈色溫上升，由於光能量，調節份量過高，加用金屬性反射傘或反射器罩等，以及使用較短的閃光燈管，或者使用黃色、金色、琥珀色之光罩，加用柔光罩或使用較長的光管等等，都會使色溫改變。

閃光燈使用的安全性

電子閃光燈，使用方便，但在其安全上，不得不加以注意，因爲閃光燈是由高電力儲存在容電器內，使用時將儲相當大的高壓電力，經過光電管即刻放電，產生瞬間強光，所產生電流也很大，在安全上必須注意。整個系統應詳加檢查，如露出的插頭是否裝接地線，在伏特電路負荷上超過載負等，均會導致危險而發生意外，不可不加以注意。

燈光的色溫值(Color Temperature Values)

燈光的色溫值，對軟片很有密切關連，燈光的色溫值標準與否，即會影響軟片的標準色溫，什麼叫做色溫值？它是一種物理概念上的「黑色物體發光」(Black body-Ratiation)，然而我們對此物體都不甚關注，色溫的標誌是用 k 來代表，其值係由色溫儀錶來度量，爲了獲致良好彩色影像，軟片與燈光的色溫必須標準，如色溫過高，其顏色則偏藍，過低其顏色則會偏紅，或者橘紅與黃色的改變，大概而言，色溫在 300k 左右之差距對顏色的影響不會太大。

無熱燈

無熱燈的色溫接近陽光(5600°K)，色溫穩定，它最大特性，是它亮度大，但是熱度極低，燈溫在 $-20°$ 到 $+40°c$ 之間，很適於拍攝古畫，屬於連續光型，燈管壽命，只計開關次數而不計燈管發光時間，由於它的體積較大，

結構精密，價格昂貴，一般人無法購置。

而它的設計亦甚特殊，光的角度可以自由調節，由聚光
可調整爲廣角光度，燈前另附加可變遮光板及濾色片
框，能作多功能使用。

全　長

管径

無熱燈管

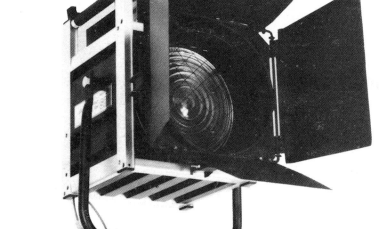

功　率：49,000
（lumens）

VOLTS：95

AMPS：7

發光長（mm）：2.3×11

色溫度：5600°K

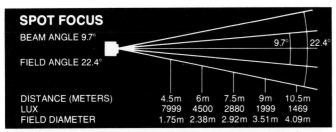

照明角度圖

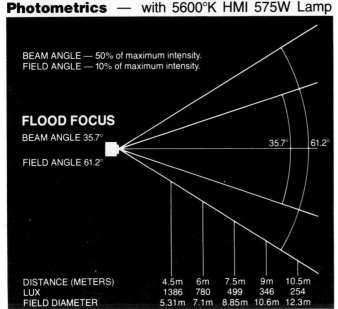

燈管壽命：750 小時

攝影者利用燈光攝影，猶如畫家使用筆墨，都是將景物
表現的美觀而生動，更富立體感覺。

燈光的運用無窮，其基本法則不外主光、輔助光、頂光、
背光等，可作各種調配，而產生不同效果。

主光的位置要在軸線之四十五度角處，輔光應置於主光
之相對位置，須小於四十五度，輔助主光之陰影消除，
聚光、頂光、背光均為物體上部的照明，背光的用處是
它可將主體與背景分離，而使輪廓突出等作用。

太陽色日光燈

新近產品，廠牌很多，其中美國之 DURO 產品效能甚

好,色溫很穩定,它之中紫外光波長(290～380mu)和可見光線(380～700mn)兩部份,與太陽光很接近。它的照射光線為冷白光,不發熱,壽命長,富長久鮮明光度,光束衰減性平穩。

日光、太陽色日光燈、日光燈、白熾燈的光譜與能量分佈比較如下圖:

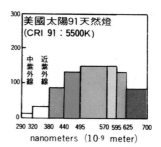

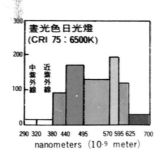

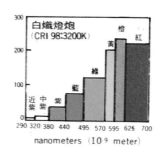

美國 DURO 太陽色日光燈

常使用的鎢絲燈各類燈型圖：

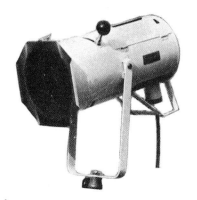

聚、散變焦鎢絲燈

鎢絲散光型燈

鎢絲聚光型燈

可變焦聚光燈

可變焦聚光燈內部

遮光門片

隔熱玻璃

灰卡用法

灰卡是用來測試燈光反射區的反射率，藉反射式測光錶
測出精確的曝光量，所測光量是入射的照明為目標。
灰卡的灰色反射率為 18%，背面白色之反射率為 90%。

曝光測定

使用灰卡測定法，特別適用於拍攝彩色正片，因彩色正
片的曝光寬容度很窄、曝光不準確，冲洗後，發現顏色
不對，也無法補救，除非用整修技術來校正。

測量時，將灰卡置於被攝體前面，儘量靠近主體，並調
整反射角度，相機與燈光之間，作測定，測光的距離應

在六吋以外,作反射式測光,測光時注意自己陰影遮住
光線,影響測光準確度。

灰卡測光,所測定光線讀數,相當於平均景物亮度,在
較暗的照明情況下,可使用它反面之白色卡來測光,也
可測得正確曝光值,它的反光率大於灰卡之五倍的亮
度,應將軟片感光度除以 5,再以此數值,設定在最接近
此值的測光錶數值上。

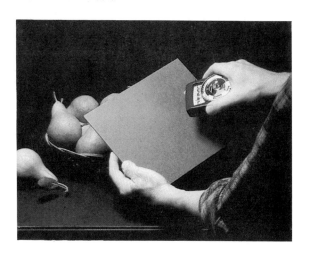

由灰卡測得之反射光率,即是被攝體的平均反射光度,
所測之光線反射正確,在所得之數值數,前後增減半個
光圈到一個光圈的曝光量,所拍出之三個影像以供選擇
最佳曝光值參考價值。

翻照

文物資料或其他文件需要翻照,使用的底片不論是黑白
或者彩色之正負片,均可使用灰卡來測定曝光值,測光
時,應將灰卡平放在原稿的平面上直接測量灰卡之反射
率,即可獲得正確曝光數值。主體距離鏡頭遠近,其曝
光量,應酌量增加或減少曝光時間。測光最好的條件,
應具備一個精確的測光錶,它可將光度測量正確,如果
所測之數值有偏差,應馬上校正檢查,並再作一系列曝
光試驗,有時不準確也不見得是測光錶有問題,軟片速
度設定錯誤、軟片儲存不當、冲洗不標準等,也會影響

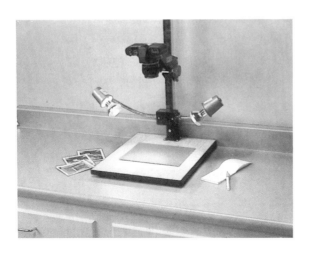

測光準確度，使用的軟片應用同一批貨號軟片，同一乳
劑碼，拍攝狀況、冲洗等影響感光度的因素，都必須在
控制範圍之內。

光率

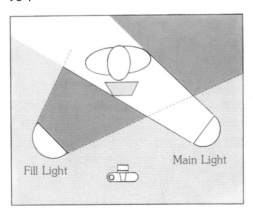

Stops Difference	Lighting Ratio	Stops Difference	Lighting Ratio
⅔	1.5:1	2⅔	6:1
1	2:1	3	8:1
1⅓	2.5:1	3⅓	10:1
1⅔	3:1	3⅔	13:1
2	4:1	4	16:1
2⅓	5:1	5	32:1

所謂光率是主光加上輔助光，二者之間關係，通常光率
比不可超過 3:1 之比，使彩色產生層次、和諧之效果，假
使使用燈光很複雜時可將灰卡放在主體前面測光，但必
須避免背光或其他光線的射入，而影響測光之準確性。

照明與彩色

欲使顏色正確，主體得到適當的照明，一部份明亮、一
部份暗淡，彩色就會損失，應作適度控制，因人的眼睛

對顏色種類，看起來似乎很均勻，由於視覺錯誤關係，
爲免除錯誤視覺發生，唯有使用灰卡測光爲準。
在平均反光時，主體較一般爲亮時，曝光應減小一倍或
半倍，主體較暗應增加曝光半倍到一倍。
灰卡應置於完全受光處，不可放在有顏色處，不要使顏
色反射光射到灰卡上面，影響測光不準。

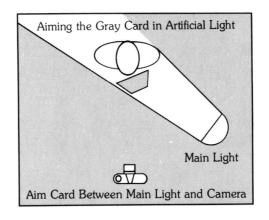

使用人造光灰卡面應朝
著光源方向放置

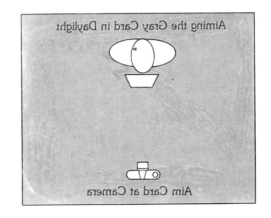

日光光源照射，應將灰
卡放於被攝體前面，做
反射測光。

測光錶

攝影曝光準確與否，全依測光錶測出的感光是否精確，
測光錶它能在不同的光線下測出入射光、反射光、背景
光等的明暗部份，將各種光合併，作全面測光，並可以
全面色調作全面測光，並將全面色調轉算為中間色調為
標準，也就是中間灰調。

入射光 (直射光) 的各種不同層次的明暗與色調的控制，
都可以用測光錶來測定它。

所有測光錶，其構造原理都大同小異，都是以光電管，
將不同強度的光線感應變為不同強度的電流，而驅使儀
表上的指針，顯現出適當的數值，錶體內採用矽為導電
體，與電池相接合，無光感應時就斷路，受光時即通電
流，受光的強弱，電流通過多寡。

另一種為硫化鎘測光錶，其原理與矽型測光錶的原理不
大相同，它是一種感光電阻，電阻值隨著光線的強度而
改變，使用一個小電池(Cds)，用來穩定電壓，如下圖的
電流針測量電路電流，電路電流與電池的電阻成正比，

由於它的體積很小，Cds 電池具有很高的感應度，很適合
測光，但它的缺點是壽命到一定界限，即刻停止供電，
而失去效用。

曝光值

曝光錶的功能是將面前光線的光量明暗部加起來，取其
中間色調，也卽是把全部的色調轉變爲中間色調，作爲
基準，因中間色調之顏色，較爲悅目。所有的曝光測定
不是百分之百的準確，想獲得影像的明暗，必須調整改
變其曝光量，如軟片感光速度的設定，決定光圈大小，
快門速度的調整等。

曝光錶取影像中特別色調，加以區別選擇應用，以改變
反差的一種技巧，並以控制影像色調區分，以光圈級數
代表反差範圍，更精密的區分，由全白至全黑，全部色
調層次劃分爲十個色區，每一區域與相鄰的區域，其差
別爲一級光圈，先將主體的色調歸屬那一個區域之後，
卽可決定它的反差等級。決定照片色調歸屬分類，甚爲
有用，它的中間灰色就是測光的讀數。

測光錶

測光錶依照使用性質，約可分爲入射式測光錶、反射式
和點式測光錶三類，每類測光錶都配有附件，可作各種
方式測光，點式測光，是由反射測光錶改進而成的另
一種新的形式，使用更爲方便。

反射式與點式測光錶，使用測光極爲方便，站在攝影機
前面就可測光，不必跑到被攝體前面去測光，小型相機
內之 TTL 式測光系統，都是屬於反射式，反射式測光
錶，測量視野內的平均亮度以及被攝主體的反射光線，
以相機爲定點，手持測光錶指向被攝體測光。

入射式測光錶，它是以主體作爲定點，手持測光錶指向
相機及光源。

入、反兩用測光錶
直射光罩更換反光罩即
變爲反射式測光

點式測光錶,用途特殊,具獨特狹窄視角測光,不能量整個區域,只可量某一區域內一小帶的亮度。

點式測光錶

大型相機 TTL 測光錶,它是屬於機背測光,測光時將測光桿插入測光錶匣內,然後再將測光桿及錶匣一起插入相機機背座,測光錶桿一端的探測頭,作點平面之重點測光。

**大型專業相機 TTL 型
測光錶**

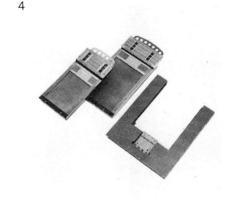

總之測光錶的入射式是射入的光線向主體直射光的強度，不論主體明亮，入射光的強度相同，測光較正確。反射式測光錶專為測主體面前的反射光線強度，也是進入測光錶的感應光量。點式測光錶與反射式的功能大同小異。

曝光值

一般性的測光，只要測量到大概的曝光值就可以了，但在專業攝影就不是那麼簡單，在被攝主體却有較大的反差，明暗部明顯，顧及這些現象便須選擇正確的曝光，

測光錶無法知道究竟你需要那一種程度的明亮部份或黑暗部份，定要決定所需以定選擇，將不需要的部分排除去，所需部份作精確適量的曝光，絕對不能全面測光，只可局部測定，並且靠近主體測光，更要避免其他光線射入。

不能就近主體作近距離測光時，在同一光線下，用手掌測量法來測量光線，以測量之數值，將光圈縮小半格到一格，手掌的亮度較一般物體亮度大一倍。

有時不能走近物體，而光線又不同的情況下，就須多拍幾張（以反射式測光，獲得物體近似曝光值），作上下大小光圈級數調整。

黑白色調區分導卡

柯達黑白灰色導卡，它是由純白到全黑，濃度遞減由 0 到 19，共有 20 個階層次，每一階層次增加濃度 0.10（0.10 的濃度相當於⅓個光圈或 EV 值）

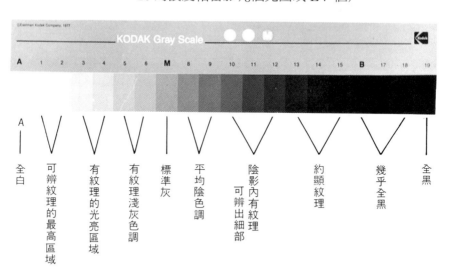

當某階層次暗 0.30 之濃度時，其反射光只有較亮階層的一半，而其中間為 0.70，就是中間的 M 標識的地方，它呈中灰色，並有 18％的反光，測量用的灰卡標準色都以這種灰色作為量反射光的標準灰色。

翻照

翻拍資料，必須注意原稿新舊、色澤、照明、相機等設備。翻照近似特寫，都是近照，因為物距近景深淺，所以光圈宜小不宜大，要注意水平，並避免反光，選用底片應依原稿特性而定，如只求線條，宜用強反差軟片，如原稿為彩色宜用全色片，一般翻照多用慢片，如原稿需要抑制某種色調或消去污斑時，可加用適當的濾色鏡完成，如原稿為布紋照片，可將照片放在水中，上面平壓玻璃，可消除布紋。

翻照設備

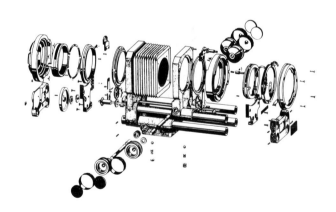

小型相機翻照配件

■翻照枱

翻照有兩種方法：一為由上向下拍攝，另一種相機與原稿垂直並行翻照，前一種多用在小尺寸的原稿，後一種適用於大張原稿。

原稿約在一尺左右大小，使用了 35 mm 小型相機，配用

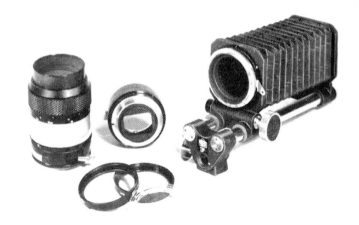

小型相機翻照配件：顯
微鏡頭、皮腔、近照濾
色鏡

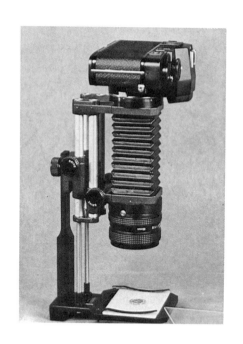

小型相機翻照機型

55 mm 顯微鏡頭及伸縮皮腔，能將原稿拍攝原大小，甚
至比原稿大上一倍以上。

一般鏡頭，原供給正常距離情況下拍攝之用，雖然可以
配用放大鏡片使用，但不能與設計良好的顯微鏡頭相
比。因顯微鏡頭能在 6 吋（15 公分）以內之距離聚焦，
一般鏡頭要將原稿拍大時，都須配裝近照環，近照愈近，

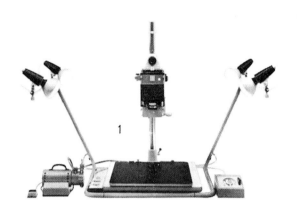

垂直型翻照檯及燈具
（6×6.6×7 cm 底片
專用）

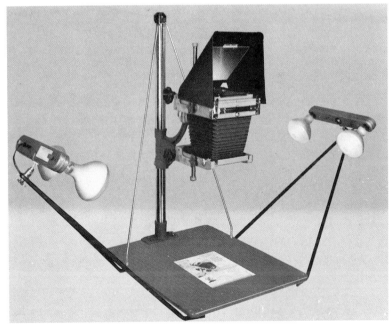

垂直（4″×5″底片
用）
大型機翻照檯

景深愈淺，宜用小圈，曝光亦應隨之加長，另需具備一
條快線，按動快門時免除相機的震動。

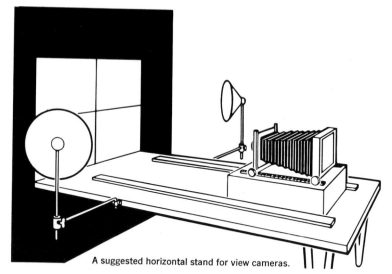

8″×10″ 併行式翻照
檯
限原稿為大呎吋使用

A suggested horizontal stand for view cameras.

■翻照燈光

翻照使用的燈光,宜採用 3200 k 鎢絲燈,不論拍黑白片
或彩色片都可使用,用兩只燈,照明角度各為四十五度,
如上圖所示。

燈光照射原稿若有反光發生,稍調整燈光角度,或者加
上偏光鏡消除反光並可增強原稿反差。

翻照各種打光法

原稿上面平壓一塊消光玻璃，避免相機的影像反射到玻璃上去，上面必須放一張黑紙以消除相機光影

原稿有反光時，可於原稿上面平壓一塊消光玻璃消除原稿的反光作用

光線太強時可在燈光前增加柔光紙或描圖紙、減弱燈光亮度並有柔光效用

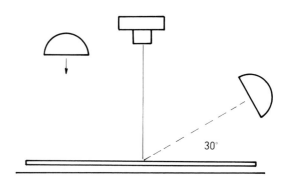

一燈作垂直照明一燈作
45°角照射以增強明暗
對比

一只燈作平行照射，藉
反射光照明原稿

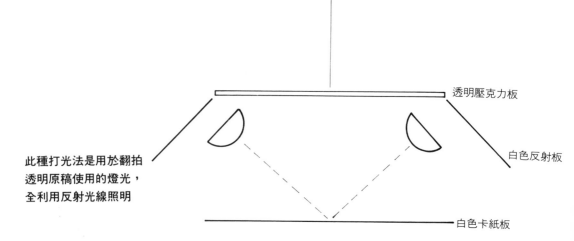

透明壓克力板

白色反射板

此種打光法是用於翻拍
透明原稿使用的燈光，
全利用反射光線照明

白色卡紙板

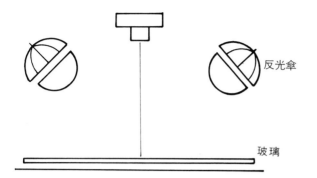

反光傘

玻璃

利用傘的反射光線照明，使光線柔和亦可避免光的反射光斑產生

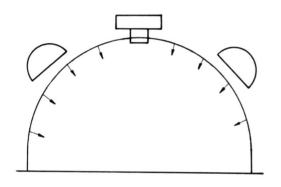

原稿有極強烈的反光性將原放置於描圖紙幕內（或壓克力弧罩內）四週打光，用此法照明即可消失原稿的反光作用

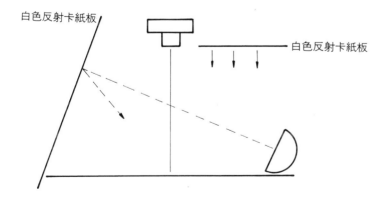

白色反射卡紙板

白色反射卡紙板

此種打光法全係採用燈光的折射與反射光照明作用，這種光線亦柔和

右圖照明是對透明原稿
比較暗色的透明片翻照
的使用方法

透明壓克力

透明
壓克力

描圖紙

右圖是針對透明原稿翻
照的照明並將光源減弱
亮度

左圖的打光爲使燈光柔
和全利用燈光的反射，
作爲翻照光源

翻照的軟片

被經常用到的幾種開列如下

■ 柯達專業拷貝軟片 Kodak Professional Copy 高反
差使用白色弧光燈 ASA25° 鎢絲燈 ASA12°

使用 HC-110(B),DK-50(1:1) polydol 顯影劑顯影

■ Kodak Commerical　　高反差軟片，日光 ASA50°
鎢絲燈 ASA8°

使用 DK-50,HC110(B)(D),D-11,polydol 顯影劑顯影

■ Kodak Ektapan

中度感光性能，適用於近拍及閃光燈拍攝 ASA100°

使用 HC-110(A)(B),polydol,　DK-50,D-76,Microdal-
x 顯影液顯影

■ Kodak High Contrast Copy

燈光專用拷貝片，高反差。

鎢絲燈 ASA64°，用 D-19 顯影

■ Kodak Super-xx

高反差全色軟片，中等反差

ASA200°

使用 polydol,HC-110(A)(B),DK-60$_a$,DK-50 顯影

■ Kodak High Speed Infrared

請見前章之高速紅外線軟片

■ Kodak Tri-x Pan Professional Film

常被使用之全色軟片，感光寬容度大，它是一種翻照理想軟片。

使用 polydol,HC-110(A)(B),DK-50,D-76,Microdol-x 顯影。

■ Kodak Contrast Process Ortho Film

具有很細粒子，高反差，明暗色調明銳

鎢絲燈 ASA50°　石英燈 ASA50°　白色弧光燈 ASA100°

使用 D-11，高反差，D-8（最大反差），HC-110（高反差）。

■ Kodak Contrast Process Pan Film

具有微粒之全色軟片並有高反差。

使用 D-11 可沖出高反差，D-8(2:1)可沖出極大反差。

■ Kodak Professional· Line Copy Film

鎢絲燈 ASA3°

它係高反差整色軟片

使用 Kodak Professional Line Copy Developer 沖洗。

■ Kodalith Ortho Film

鎢絲燈 ASA6°　極高反差之整色片

使用 Kodak 之 Kodalith Liquid 顯影。

■ Kodak Ektacolor Professional Film

見前章

■ Kodak Ektachrome Duplicating Film

見前章

文物攝影燈光應用實例

文物攝影所使用的採光方法，也適用於拍攝其他靜物攝影，燈光對專業攝影十分重要，燈光的使用適當與否，是決定拍攝影像好壞之主要因素，燈光角度的變化，燈光的各種特性，最爲專業攝影人員所關心，首先觀察一下被照物在不同燈光照射角度，會產生怎樣效果，選其所熟悉的物品作爲參考，多加觀察，多變化照明角度，如此可對燈光的認識更爲敏銳。

燈光照射角度方向，可以影響物品的形狀，使用柔光照射，可使陰影柔和邊緣模糊不清、強光照射時物體陰影明顯，邊緣部份十分顯著，正面照射物體表面兩邊無陰影，體物無陰影也不好，無法表現出物體輪廓和形狀。從下面幾種燈光照射方向，所產生效果，以及它明暗之相對關係。

燈光上升下降位置移動：

頂光
TOP.7

偏頂光
ELV.6

側頂光
EVL.5

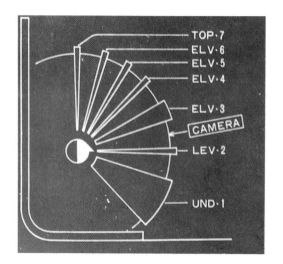

側光
EVL.4

底光
UND.1

底光
LEV.2

側底光
EVL.3

燈光平行前後移動位置圖：

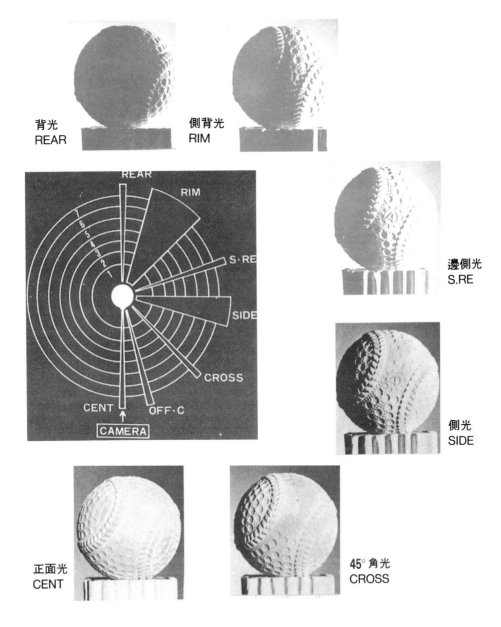

背光
REAR

側背光
RIM

邊側光
S.RE

側光
SIDE

正面光
CENT

45°角光
CROSS

所有各種表現光源照明效果，在應用上大概分爲兩大類
型；平面的照明及球面的照明

平面照明的反射情形如下圖：

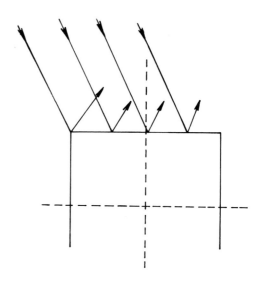

球面照明的反射情形如下圖：

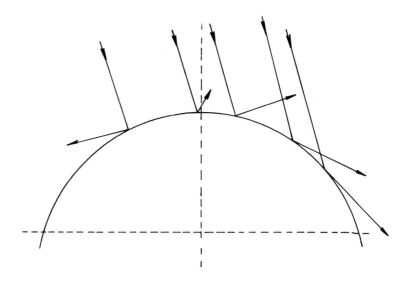

由上面兩張簡圖可以看出燈光照射的反射情形，對專業
攝影於燈光的設計佈局很有助益，需要不斷試驗獲得經
驗和耐心，對燈光熟悉後才會善加使用。燈光有散射式
（Reflector　Pholoflood），和聚光型（Reflect　Photo
spot）兩類，二者各具特性，散光型燈光是散射，照耀一
個大圓型面，在邊緣部份漸黯淡，它本身裝有反光鏡，
光線成 60°度角照射，燈泡乳白色，也有藍色，有 300 瓦
及 500 瓦特兩種常被使用，平均壽命六個小時。
聚光燈的光線照明角度為二十度角，它照射範圍僅僅很
小圓圈範圍，明黯的界限很清楚，但它的光線強度比散
光型大上四五倍，和前者一樣有 300 瓦及 500 瓦兩種，
壽命亦為六個小時，聚光燈最大用途，當作背景光線或
拍攝有紋路的物體使用。
一般專業攝影，備有二盞散光燈一支聚光燈，已足夠應
用，另配白色反光板，更可作多項功能效果變化。
燈光與主體相機三者間的關係，及它們位置變化所產生
的各種不同變化效果，下列八種基本變化對拍攝人像、
物件都很適用，茲以簡圖表示，S代表主體、C代表相
機，L代表燈光：

(一)圖只用一只燈光　　　　　　　　(二)兩支燈光照明

(三)一支燈光照明角度有變

(四)二支燈光照明角度有變

(五)兩支燈光一只 45°角照明另
　　一支靠近主體角度小

(六)只用一支聚光燈照明

(七)兩支散光燈另加一只聚光燈

(八)兩支散光燈另加一只聚光燈

圖一二照明均爲側光，圖三四爲最常用的一種打光法，
照射角度均爲四十五度角，但所得效果平平而已，若將
另一盞燈稍移近主體圖五可使輪廓深淺部份恰到好處，
一至五圖都是散光燈的使用，另與聚光燈配合照明（圖
六、七、八）對主體之形狀輪廓表現甚爲適用。

三角形採光法

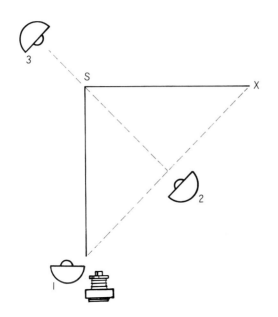

三角形採光法的設計是採直角三角形照明，將第一支燈
光置於相機處，第二支在X與相機之中間位置處和主體
成 45 度角，第三支面對第二支燈，二者距離相等，用來
照明頂部，同時也可增加照明的深度，使主體脫離背景
而獨立，使用一與二燈照明會使側面黑黯減弱，燈光一
與燈光三主體上部被照亮，使用這種照明最易討好，三

支燈光同時使用，它有三者之優點並能將各個缺點完全
掩蓋。

於調整燈光及設計燈光位置時，在完全沒有把主光的光
源安置之前，不要將其他光源加上去，因加上兩三種燈
光，反而會使觀察分亂，無所適從，安排主光時首先應
當注意主體陰影部位，而移動燈光，逐漸使陰影減弱。
決定主光位置之後，然後再增加第二第三第四……光
線，這些作為輔助主光之不足，消除側影，使光度強弱
可將燈光前後移動，輔光與主光強度相等，則所得結果
平淡，陰影也愈淺。

陰影消除

陰影的消除，可藉燈光的照射角度去掉，以下列各圖示
範作為參考。

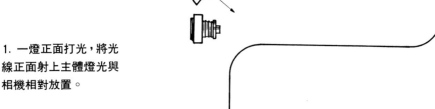

1. 一燈正面打光，將光
線正面射上主體燈光與
相機相對放置。

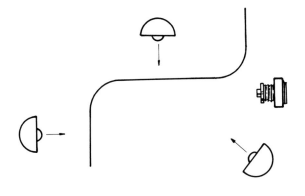

2.三燈正前背後底部打
光
前背、底部光直射向主
體，（前面光宜作四十
五度照射）

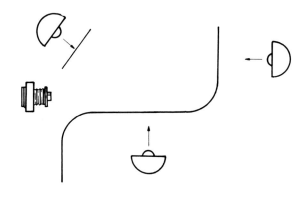

3.三燈打光與第二圖不
同處，只是燈的前方燈
加一片柔光紙使光線柔
和一些。

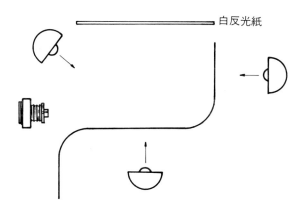

白反光紙

4.與上圖不同點，是將
柔光紙去掉，而在頂上
放一白紙板，增加其反
光作用。

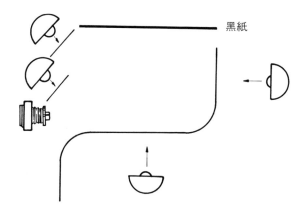

5.三燈之處另加一燈，前方二燈前都加上柔光紙，並在頂上方置一黑紙，吸收反射光。

燈光實例

緙絲、刺繡、布紋、雕塑、浮雕等採光法。

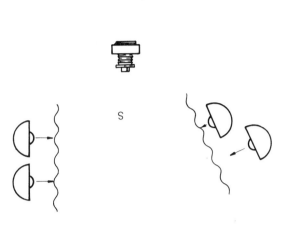

S

描圖紙

白卡紙

聚光燈

S

聚光燈

S

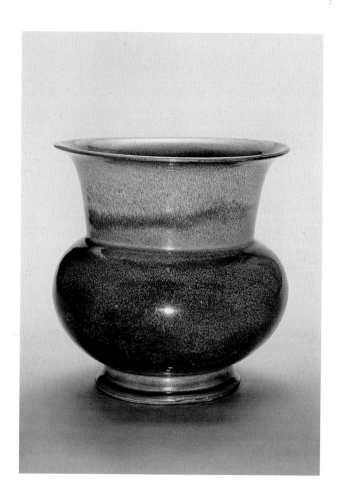

S

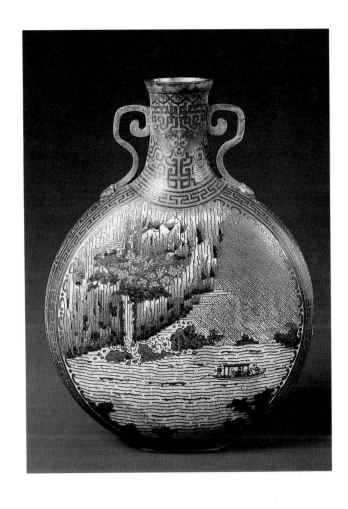

S

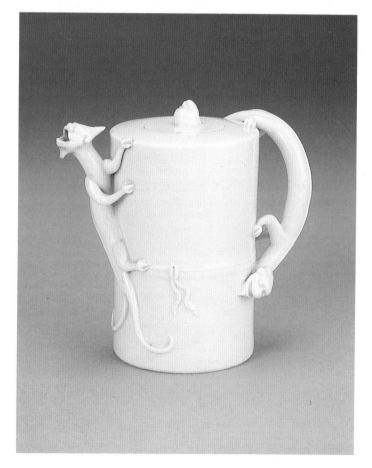

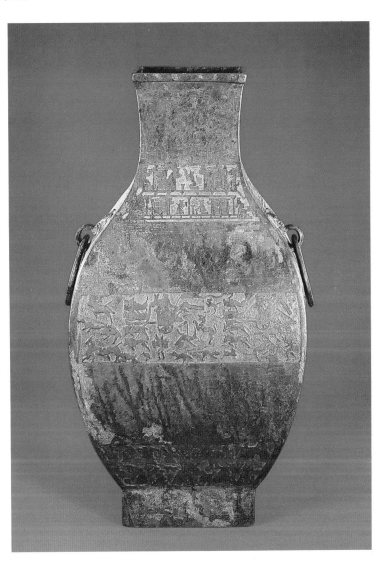

S

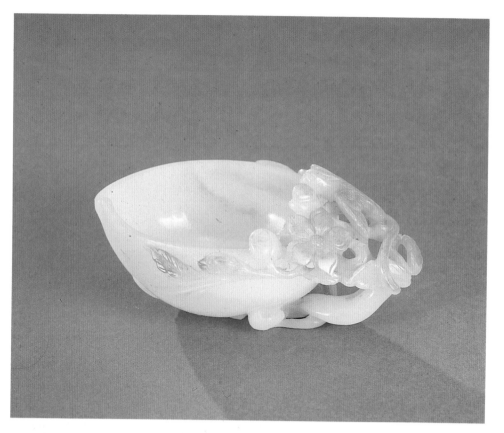

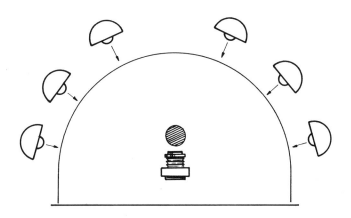

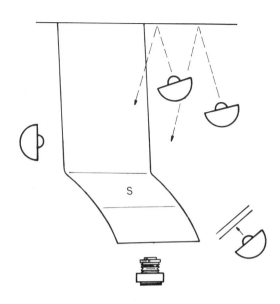

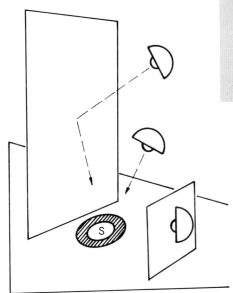

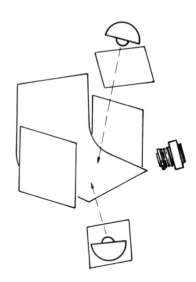

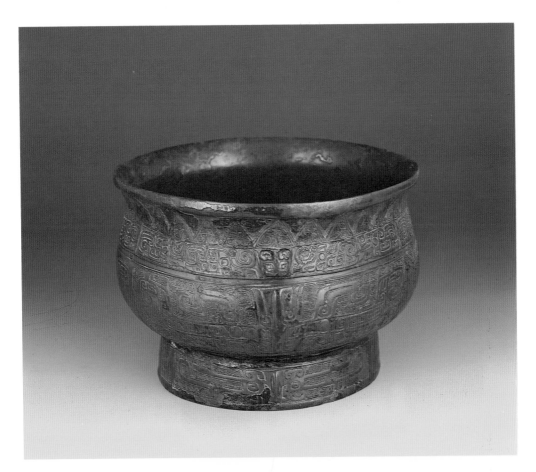

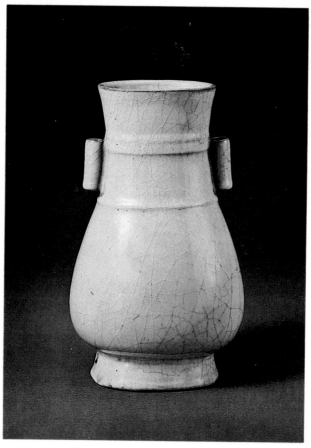

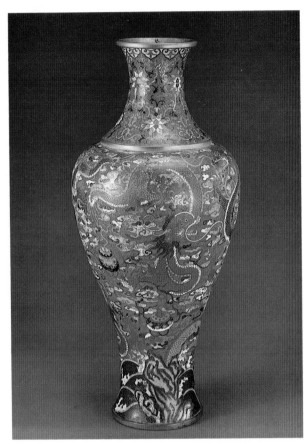

S

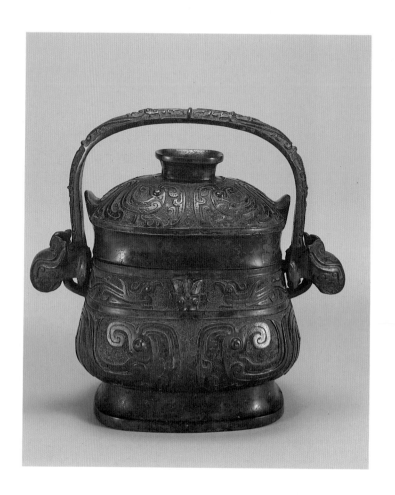

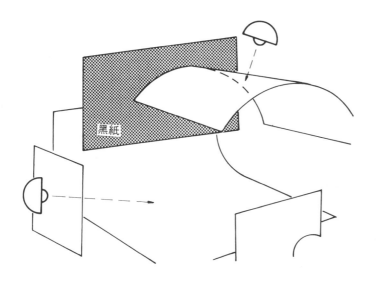

黑紙

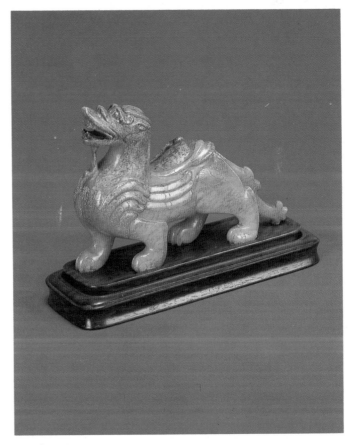

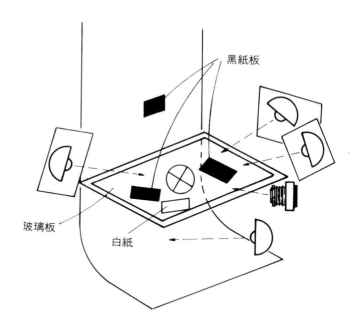

黑紙板

玻璃板

白紙

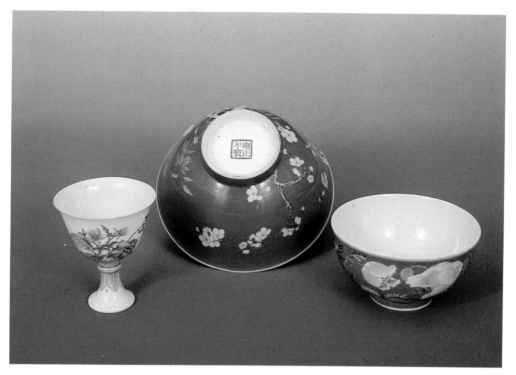

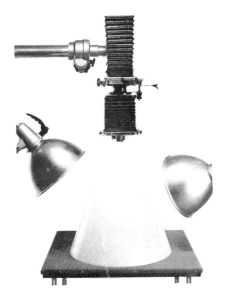

大呎吋軟片裝卸圖

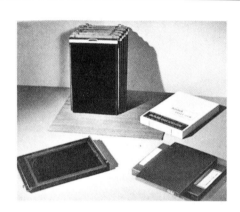

裝卸底片須在全黑暗房
內爲之。

裝片口向右，左手按住
片盒夾開口，將軟片放
入槽內，然後徐徐推入
底處。

將軟片完全推入片夾底
部，關上片夾開關。

最後將底片夾遮板完全
推到底部。

旋轉式攝影機

旋轉式攝影機與一般攝影機不同，拍攝方法也不一樣，它是對準被攝體，由被攝體轉動，相機定位不動。它的鏡頭不是圓孔而是一條窄長細縫，拍攝物體時，其影像和旋轉的物體的方向相反，機內軟片也同步跟隨同速度轉動。

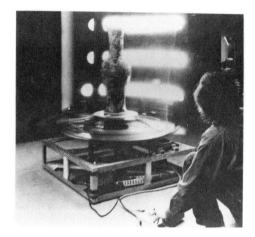

爲無快門的攝影機，能將影像拍攝在底片上，全憑被照
體與相機內部軟片轉動速度同速，它的鏡孔窗是 0.3
mm 細長的細長縫，機內轉動速度快慢來調整軟片的曝
光量，而使軟片正確感光成像。

它構造原理有些像複印機，複印機玻璃版上原稿，如同
旋轉相機被攝體，複印紙如底片，複印機的燈光如同旋
轉相機之鏡孔窗，複印機燈光移動，如同旋轉式相機內
部軟片的轉動。它既無快門而能使軟片正確曝光，全是
利用反射相機的焦點平面開關原理而設計的。對文物圖
案拍攝最爲有用。

雷射攝影

LASER 是 Light Amplification by Stimulated Emission of Redation 之縮寫，它是經由受激輻射而使光增強光源，因爲原子受激而輻射發光，稱之受激放射，其依據的原理，爲一個高能態的光子受一個光子碰撞時，即會發出一個和射入光子同樣波長及同樣方向的光子而使光線越來越增強，這種光線增強到某一個程度，它就是雷射光。

雷射攝影(Holography)又名全像攝影，也有人稱它爲雷射立體攝影，係利用雷射光拍攝影像，並能使影像以立體呈現，雷射攝影拍攝原理同一般攝影不同之處，是它利用雷射光來拍照，一般相機有光圈快門，將物體影

雷射攝影機

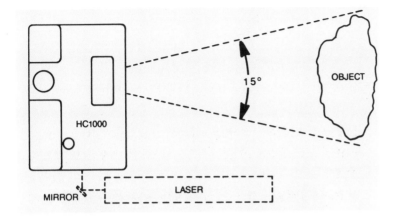

雷射光光線感光原理圖

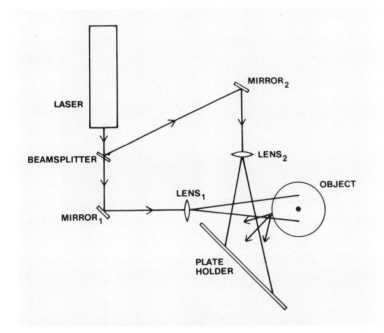

雷射光之分光與合成

雷射光試驗組合

像透過鏡頭壓成平面，雷射攝影是以紅色氦氖雷射氬離子雷射，在拍攝時，光源發出的雷射光束，通過雷射分光鏡之後分成兩道光束，一道直接照射被照體上去，另一道光則照射感光片上去（Hologram），這道光束也叫做參考光（Reference beam），照物光（Object beam）與參考光最後在感光片上形成干涉作用，然後再經過暗房特別沖洗過程後，即可完成具有全像效果的照片。

EXPOSURE SELECTION MASK

Glass Exposure Mask, Page 197
曬像感光選擇標認版

中爲片夾
Film Plate Holders, Pages 195, 196

Micropositioning Base, Page 197
X、Y軸測光儀

Accessories for the Modern Holographic Laboratory　Pg. 193-197

雷射攝影是利用光波前的重現(Wavefront Recontruction)，物體經過光源照射後，再由物體之表面散射（繞射）(Scatter)之光波射入觀察者的眼中，再將波前儲存起來，然後經過重新組合，使波前的物體即呈現與原物同一樣立體影像，我們觀察位置移動，都可以觀看到各種不同部份。這是雷射攝影的基本原理。

拍攝雷射影像，應先將感光架放置妥當，再打開雷射光源，即行曝光，然後經過曝光的底片經過暗房沖洗，完成的底片，經過參考光束透射，以不同位置觀看，則可看到各種不同實體形像。

雷射攝影也可以說是雷射光的干涉與繞射的運用，又因它的光相干度長，又富於空間相干性能，將一束雷射光分成兩道光線，行經兩個不同途徑，然後再重合起來，即形成干涉影像，而一般光源，它的相干度極短，若將它分成兩道光後，不會產生相干現象，也就無法獲得全像。

雷射攝影使用的底片與一般傳統的底片不同，一般傳統軟片，可在拍攝完成的軟片上看到影像，而雷射軟片只能看到雜亂無章干涉圖形，只有利用雷射光照射，才可以看出雷射軟片上的全像來，雷射攝影極適用文物照像，另一點不同就是普通片上的影像與被照體成像是相對的，軟片上的影像如果缺少一部份，其沖出來的照片也會相對的失去一部份，而雷射攝影的底片，由於它無鏡頭，物體上任何部份的光線都會散射到雷射軟片上去，因此即使雷射軟片毀壞一部份，只殘餘一小小部份的軟片，以雷射光再現，其全部影像仍然會重現出來，但重現的影像不太清楚，而且立體感也不明顯。

雷射攝影軟片與一般攝影軟片大同小異，不同的是雷射光軟片它的特性，需要較長的時間感光，鑑別能力很高，雷射片成像現象，好似漂浮狀態，雷射軟片成像也可以將它放大縮小，只需改變參考光的幾何形狀就可以了。拍攝好了的軟片經過顯定影後，萬一乳劑被漂白，影像全無，如再以雷射光透射，仍可以成像。

拍攝雷射影像時，應將分光鏡、雷射光、反射鏡、雷射軟片盒等平穩放置桌面上，在拍攝雷射攝影時，更應避免音波、氣流、溫度等干擾，週邊環境亦會影響拍攝效果。

雷射全像攝影的精密度極高，每一公釐的解析度，高達一千條以上，很適合於各種機件的測試。

雷射全相攝影，今日它的用途極廣，在可預見的未來，在文物資料的儲存，文物的展示等，雷射攝影都會被利用來作製作媒體，它不僅用於文物及其他攝影上去，還可以用在工程、科技方面。

在未來的科技領域裡，雷射攝影，將可取代傳統式的攝影技術，顯微攝影、微粒分析、高速攝影以及資料儲存、光學處理、干涉術、光學檢查等等，將來都會有突破的發展，也確實可以預見到的。

專業攝影桌臺

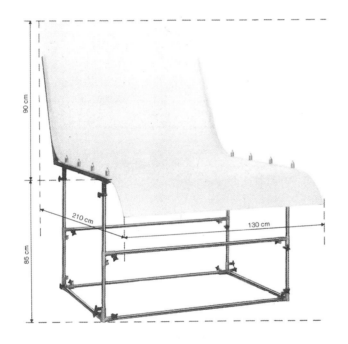

專業攝影桌臺，爲專業攝影設備中不可缺的一種器俱，標準高度 175cm，長 210cm，寬 130cm，臺面壓克力半透成型，配裝在臺架上，不透明，無反光，可以作正面打光、背面打光，底部打光，爲拍攝靜物不可缺少的設備。

國立中央圖書館出版品預行編目資料

文物之美：與專業攝影技術／林傑人著
　--初版--臺北市：東大出版：三民
總經銷，民79
　面；　　公分
ISBN 957-19-0108-3 (精裝)
ISBN 957-19-0109-1 (平裝)

　　1.攝影
950

© 文 物 之 美 與專業攝影技術

著　者　林傑人
發行人　劉仲文
出版者　東大圖書股份有限公司
總經銷　三民書局股份有限公司
印刷所　東大圖書股份有限公司
　　　　地址／臺北市重慶南路一段
　　　　　　　六十一號二樓
　　　　　　　郵撥／〇一〇七一七五──〇號
初　版　中華民國七十九年五月
編　號　E 95002
基本定價　捌元肆角肆分
行政院新聞局登記證局版臺業字第一九七

ISBN 957-19-0109-1